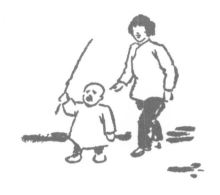

爸 爸 的 畫

豐子愷＿繪

豐陳寶 豐一吟＿著

目錄

青山不識我姓氏,我亦不識青山名,飛來白鳥似相識,對我對山三兩聲

編輯小引

這裡呈獻給大家的，是著名漫畫大師豐子愷先生充滿了人間情味的漫畫及他的兩個女兒豐陳寶、豐一吟先生撰作的漫畫趣繹。

陳寶、一吟先生長期以來致力於其父著作的整理研究、漫畫的描摹復原及編纂工作，深得豐子愷先生藝術品質的精髓。本書所選漫畫，盡可能地考定其撰作的年代及背景，凡屬同題異畫或異題而同畫者，均一一收入，以見全貌，以備參比。以這種方法編纂豐先生漫畫，一定會受到喜愛並研究豐子愷先生漫畫藝術的讀者的歡迎。

豐子愷先生的漫畫，善取人間諸相，尤多兒童題材，其中的大部分，皆是以豐家姐弟為模特兒的。陳寶與一吟先生，在六十年滄桑之後，以溫馨親切的文字，朝花夕拾，從頭細數兒時舊事，娓娓道來，讀之令人心動。豐先生漫畫，又多以古詩文意境入畫，陳寶、一吟先生以其深厚的傳統文化學養，以原詩詞為畫演繹，既為畫

作點睛，又使讀者在讀畫的同時得到了古典文學的涵詠。此外，漫畫中所表達的社會風貌及思想觀念，在今天的讀者眼中，會有一種"舊時燕子"的似曾相識之感，讓我們多少可以得到一點懷舊的溫情和回眸一笑的思考。

感謝豐陳寶、豐一吟先生的通力合作，使本書能以現在的面貌與讀者見面。

編者　2000. 8

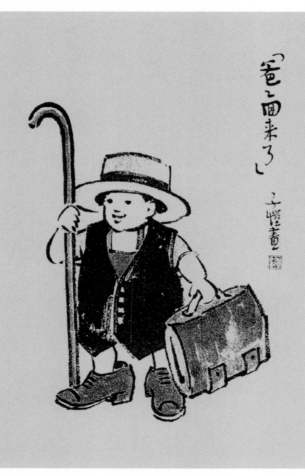

這幅畫畫的是我的大弟豐華瞻。他借助五件"道具"，扮演出一副爸爸回來的模樣。西裝背心可以當長衫穿；帽子顯然太大，但總算沒有遮住雙眼；皮包太重，差點兒拖到地上；皮鞋太大，使他行走困難；只有那根拐杖，雖然長了點，倒還可以給他借點力。

小孩想像力豐富，小主意特別多。一會兒要這樣，一會兒要那樣。他們的要求，一般都要受到大人的阻擋。可是我們的爸爸不一樣，他愛兒童，對孩子們的要求總是盡量滿足。當爸爸看到這一現象時，非但不罵，而且連忙提筆，把這有趣的形象畫下來，這好比給孩子們留下了一張童趣盎然的照片。

（寶）

童趣盎然

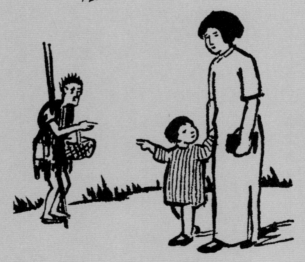

「母親，
他為甚麼
肯做
叫化子？」

TK 1939

孩子是很天真的。他不懂得世上的人有貧富之分，以為什麼事情都是人自己要做才做的。

畫中人的母親手裡拿着一個皮夾子，顯然是有錢人。旁邊一個乞丐正在向她要錢。母親好像沒有想給錢的意思。這個女孩子不懂，為什麼他肯做叫化子，便把這個問題提出來問她媽媽。面對着這樣天真的孩子，叫做母親的能回答什麼呢？

是的，現在確實有些偽裝的乞丐，裝成很窮很可憐的樣子來換取人們的同情，藉此獲得施捨。希望有關方面能來治治。至於真正的乞丐，應該加以區別。或者安排他們工作；或者遣送他們還鄉；殘疾的，就把他們養起來。讓我們這個可愛的小妹妹不再產生這樣的疑問才好啊！

(吟)

希望有關方面能來治治

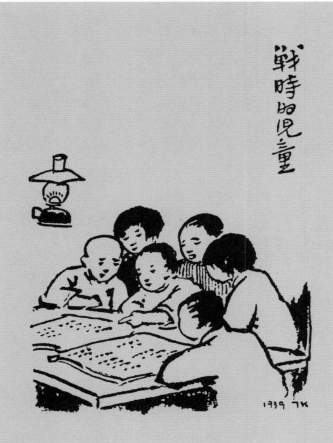

這幅畫作於抗日戰爭期間，原收入《子愷漫畫全集之六‧戰時相》。六個兒童，看上去都是小學生，有的還是低年級學生，他們圍着桌子看報。平時聽父母議論戰事，耳濡目染，也關心起時局來。他們在報上指指點點，高興的是外婆所在的城市沒有失守，擔心的是爺爺所在的城鎮沒有消息。

戰時的兒童變得聰明、能幹起來。通過讀報，他們熟悉了地理，艱難的歲月，使他們懂得了關心時勢，關心他人。

（寶）

兒童也關心起時局來

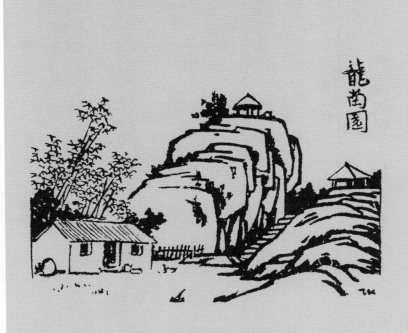

我壓死了一隻癩蛤蟆

抗日戰爭時，我家避寇來到廣西宜山，住在郊區龍崗園的園丁小屋裡。那時經常有警報。家裡的人分膽大派和膽小派，膽小派往往一早就帶了一天須用的東西到遠郊山裡去；膽大派則留在家裡。警報來了，就往旁邊的岩石下躲。這其實只是心理上的自慰，認為總比家裡好一些。

有一次，緊急警報以後，真的來了敵機。"膽大派"的我們不但躲進岩石，還趴在地下，不敢亂說亂動。當時我只覺得身子下面冷冰冰的，也顧不得許多了。等到敵機飛走後，我站起來，才發現原來我壓死了一隻癩蛤蟆！

(吟)

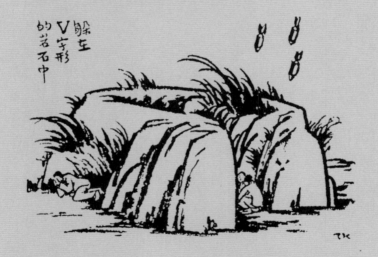

不能讓自己的生命操縱在敵人手裡

1939 年，我家避寇住在廣西宜山城外的小屋裡。那時空襲不斷。有一次，空襲警報突然降臨，我家一部分人躲在附近的岩石下，我跟着爸爸正在外面，便隨了眾人逃到一處 V 字形的岩石中。這岩石上並無遮蓋。我們只得往深處藏，爸爸留在外口。忽聞隆隆之聲，敵機來了！爸爸見岩石邊有羊齒植物可以遮身，便爬了過去。三架敵機飛到我們頭頂，一顆顆黑色的東西往下扔。"砰"然響處，地殼和岩石都震動。事後得知，岩石附近吃了很多炸彈，死傷不少。我們僥倖平安無事。

爸爸覺得不能讓自己的生命操縱在敵人手裡，次日一早便和家裡幾個膽小的人帶了乾糧，遠走郊外，到 4 里路外的九龍岩去躲避一整天，天天如此。這樣，就可以不受空襲的威脅了。

60 年後，我和寶姐有機緣重到宜山，專訪九龍岩，依稀彷彿竟還能辨別出半個多世紀前躲避警報的地方。可惜 V 字岩已經找不到了。

(吟)

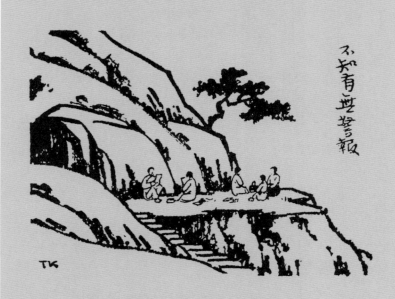

九龍岩

這幅畫是爸爸 1939 年寫的《宜山遇炸記》一文的插圖。廣西宜山（今宜州市）是我家逃難途中逗留過的一個城市。爸爸在文章中說："我們與宜山有'警報緣'：起先在警報中初見，後來在警報中別離；中間幾乎天天有警報，而且遇到一次轟炸。"那時我們天天逃警報，疲於奔命。爸爸說："這樣不行！我的生死之權決不願被敵人操持！"他終於想出一個辦法：約了幾個自願跟他外出躲避的家裡人，帶了書物、點心，走到 4 里外的九龍岩，在那裡逍遙一天。傍晚回家，根本不知道這一天有無警報。

沒想到 60 年後（1999 年），我和妹妹豐一吟應浙江某電視攝製組的邀請，重新走上了這條當年的逃難之路。雖然好些地方已經不可復識，但是九龍岩的山洞還在。爬上去望望，當年憩息之處依稀可辨。

60 年後山絲毫沒變，而人已經由青年變成老年了。

<div align="right">（寶）</div>

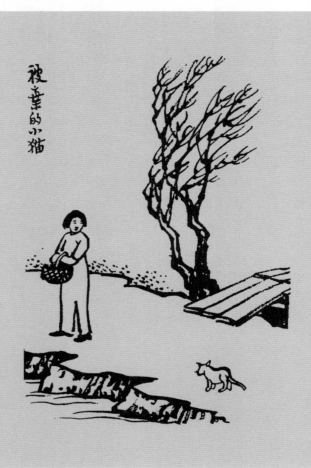

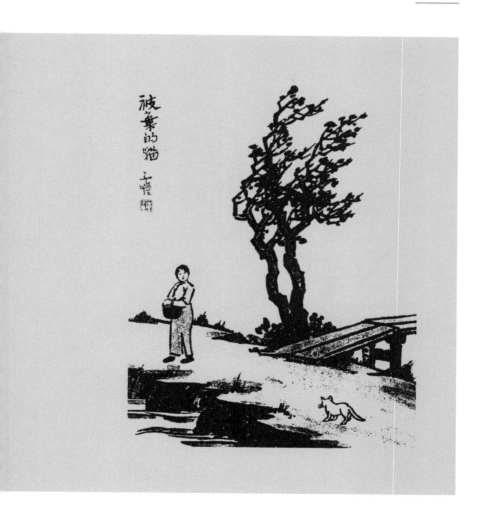

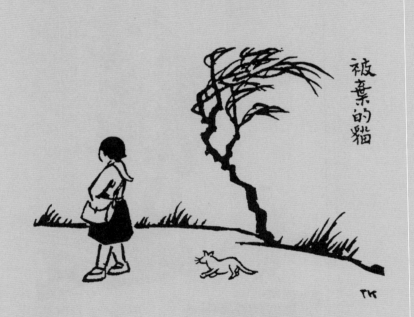

被棄的貓

爸爸喜歡畫貓

我家有養貓的傳統。從祖父開始就養貓。到了我們手裡，先後養的貓就更多。直到我家遷居高層，所養的父、母、子三隻貓先後相繼從十三樓失足墜落，我家從此就不再養貓了。

爸爸也喜歡貓。在他的畫裡，經常有貓作為點綴，也有不少畫是專門畫貓的，像這裡的畫就是。

外邊經常有被遺棄的貓。有的被孩子們耍弄，有的被人打死，慘不忍睹。我們看見了，總是盡可能把牠收養起來。可是，這種貓大約由於經常挨餓遭打，抱回家來往往養不長久就死了。

畫中的貓也是被遺棄的。不過，牠已經遇到了好人回過頭來看牠，有希望被收留了。在另一幅裡，一個放學的女孩後面急匆匆地跟着一隻貓，想必是女孩已經表示願意收養，所以牠趕緊跟着她走。即使沒有意思收養牠，等到小貓跟到她家裡，至少一碗貓飯總會請牠吃吧！

(吟)

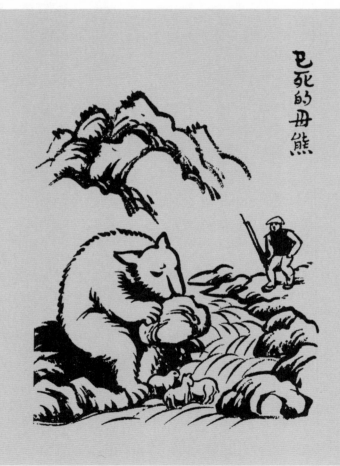

已死的母熊

我們小時候，常聽爸爸講故事。有一個故事給我印象最深。

父子倆到深山去打獵，遠遠望見一隻大白熊，父子倆朝熊開了槍，明明打中了要害，大白熊卻歸然不動。他們悄悄地走近去，再開一槍，熊明明已死，卻仍然不倒地。獵人走近去看，看見熊雙手捧着一塊大石頭，眼睛也閉上了，但就是不動。用力推牠，方才把牠推倒。

這時，做父親的忽然發現，原來大白熊下面有兩隻小白熊正在淺溪底上的石縫裡找小動物吃。那一邊水較深，大白熊搬了兩塊石頭過去，好讓小白熊爬過去繼續找小動物吃。當牠正在搬第三塊時，獵人開槍打死了牠。如果牠放下手中的大石頭，勢必把兩隻小白熊壓死。牠那顆堅強的愛子之心不允許牠放下石頭壓死兒子，所以牠死抱着石頭不肯倒地。啊，偉大的母愛！

父子倆感動得流下淚來。他們各自抱了一隻小熊回家去養着，從此不再打獵了。

(吟)

偉大的母愛

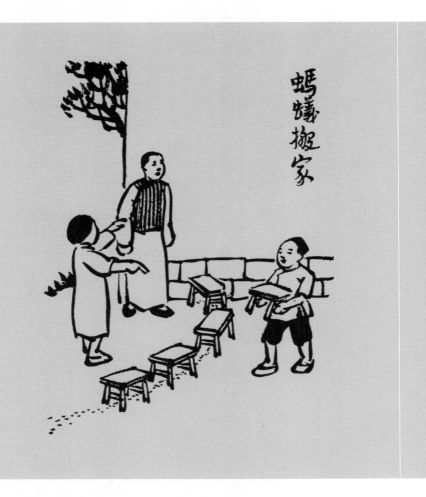

螞蟻搬家

充當螞蟻的守衛員

現在在城市裡，要找一隻螞蟻恐怕有點困難了。我們以前經常在屋子旁邊看見螞蟻，也經常看見螞蟻搬家。

螞蟻搬家的隊伍浩浩蕩蕩，有時穿過一條路，過路的行人一不小心就會踩死一大群，看了令人痛心。

我們從小受爸爸愛護生物的影響，不隨便虐殺小動物。我大姐說，她有一次不小心把一條蠶扔在河裡了，事後懺悔不已，幾乎哭出來。幸虧姑媽安慰她說，不是有心的就不要緊，她才平靜下來。

所以我們一看見螞蟻搬家，總是主動去充當它們的守衛員。站在那裡，一看見行人過來，就做交通警，勸他們跨過，或者繞道而行。後來有了經驗，去搬幾個小櫈子來架在螞蟻隊伍的上方。這樣就萬無一失，我們即使離開一會兒也沒關係。

（吟）

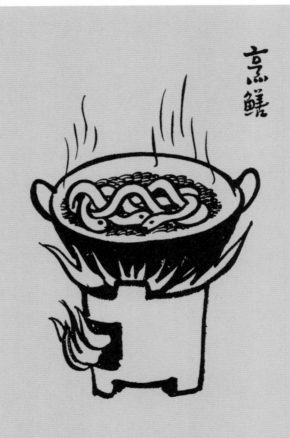

以前我看這幅畫時很粗心，從不去讀相應的文字，以為畫的意思只是勸人不要煮鱔魚吃。後來有人對我說，《護生畫集》中最使她感動的是《烹鱔》這一幅，因為這幅畫充分表現了母愛的偉大。三條鱔魚都把肚子拱起來，就因為肚子裡懷着胎兒，自己不惜一死，可不要燙壞了我兒！

啊！原來如此！我仔細地讀了文字，內容是這樣："學士周豫嘗烹鱔。見有彎向上者。剖之，腹中皆有子。乃知曲身避湯者，護子故也。自後遂不復食鱔。"（《人譜》）

我感動得幾乎流下淚來。一條鱔魚，在人們心目中就好像一根皮帶，哪裡知道它和人一樣有愛子之心。人類只知道愛自己的孩子，卻為了口腹之慾而烹食鱔魚母子。你忍心嗎？

不僅鱔魚有人心，動物都如此。作為高等動物的人，你們不要欺侮弱小！

（吟）

不要欺侮弱小

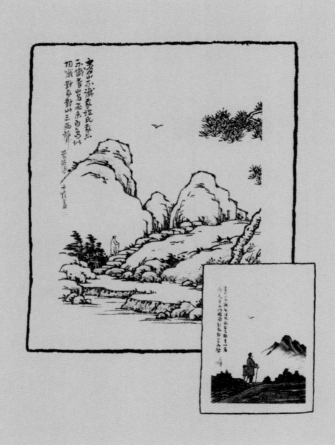

一幅早期的畫

「青山不識我姓氏，我亦不識青山名。飛來白鳥似相識，對我對山三兩聲。」這是宋朝葉茵的詩《山行》。

有人說，這幅畫有禪味。我不懂這些。我喜歡這幅畫，只是因為這首詩裡的青山和白鳥都被擬人化了。還有一層：這幅畫的畫法很接近中國的傳統畫法。從這裡可以看出，爸爸的畫風從單色的人物漫畫轉到彩色的風景人物畫，首先是通過傳統畫法，後來才漸漸地闖出自己獨特的畫風。

另一幅同名的畫，畫風就完全不一樣了。那已經完全是爸爸自己的風格，而且已經定型化了。

當我們進入風景區時，如果用這首詩的觀點來看待眼前一切風景，那可真夠味兒啊！

(吟)

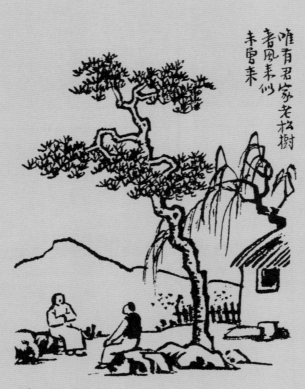

唯有君家老松樹
春風來似
未曾來

寵辱不驚

春天到了。楊柳發芽,桃花爭艷,唯有常青的老松樹不動聲色。它並非不歡迎春風,然而它見得多了:花開花落,盛衰無常。它可不受周圍環境的影響。春去秋來,它無動於衷。

做人也是一樣的道理。一般說來,小孩子天真爛漫,高興時就笑,悲哀時就哭。長大以後,有了修養功夫,漸漸能遏制自己的感情,喜怒哀樂不再那麼形之於色。更有修養的人,那就能做到寵辱不驚了。

"唯有君家老松樹,春風來似未曾來"。這幅畫就是暗示做人要有修養,不要太淺薄。

"文革"剛結束時,還有人不敢掛這幅畫,怕人家誤以為他不接受上頭的"雨露之恩",因為當時往往把黨和毛主席的恩情比作春風。現在可好了,再也沒有這種顧忌了。

(吟)

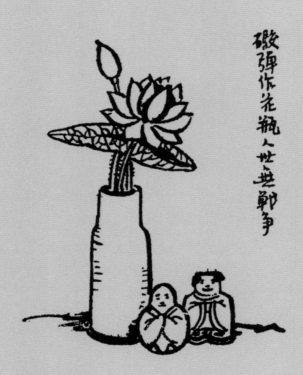

破甓作花瓶
人世無鬥爭

1940年

"炮彈作花瓶，人世無戰爭。" 這幅畫初作於 1940 年。1937 年 11 月，爸爸為避日寇，率領一家老小十人，顛沛流離，備嘗艱苦，不免企望和平。他就在自己的畫裡發揮了這一意念。

愛好和平，是人之常情。其實爸爸也深知，對付侵略戰爭，必須以殺止殺。這從他的好幾篇文章中都可看出。

可是在 "文革" 中，"造反派" 把這幅畫孤立起來，說他反對革命戰爭，要銷毀武器，叫中國人民不要反抗。因此，下結論說他反動透頂，罪該萬死。

人民的眼睛是雪亮的，隨着時間的過去，這幅畫還是有了出頭之日，人見人愛。廣大的讀者是從豐子愷一生的世界觀來評說他，而不是斷章取義的。

(吟)

和平有什麼不好

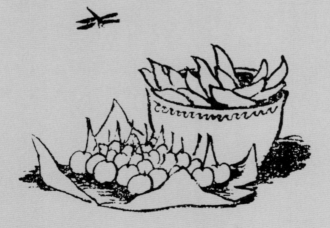

櫻桃豌豆分兒女
草之春風又一年

in 1940

父親是很注重時令的，什麼時令吃什麼。櫻桃的時間很短，大約只有一兩個星期。每逢櫻桃上市，他看見了就買回來給我們吃。直到今天，我在市場上看到櫻桃，不管質量多差，價格多貴，總要買些回來大家嚐嚐。

這幅畫作於 1940 年。後來多次重描，以贈親友。1959年初夏，父親的一個年輕朋友畢克官寫信來報道說，他愛人生了個女兒。父親除了去信祝賀之外，還寄贈了一幅畫：「櫻桃豌豆分兒女，草草春風又一年。」畫上題字曰：「此畫為我六月一日兒童節所作。克官來信言是初生女嬰，特命名字宛嬰。」

畢宛嬰如今定居香港，在事業上取得成就，而且自己已為人母。

（寶）

父親注重時令

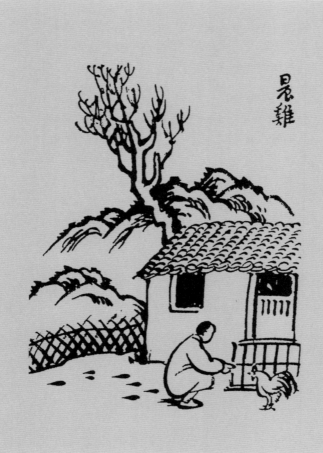

這幅《晨雞》本是一幅護生畫，收在《護生畫集》第二集（1940年）中。《護生畫集》中每幅畫都配上一首詩或一段文字。此畫配以這樣一首詩：

買得晨雞共雞語，
常時不用等閒啼。
深山月黑風雨夜，
欲近曉天啼一聲。

詩寫得如同白話文一般，不須解釋，一看就懂。我想，住在深山裡的人，逢到風雨之夜，早上如果沒有雞啼，不知道什麼時候起床呢。

後來爸爸告訴我，這首詩的意義很深，不僅在於雞鳴報曉。他說，一些無病呻吟的文人，平時用不着他們寫文章大呼小叫；而在豺狼當道的黑暗社會裡，到一定時候需要有一位思想進步、出類拔萃的人站出來，寫文章大喝一聲，把民眾喚醒。

可是在"十年浩劫"晚期掀起的所謂"批黑畫"的浪潮中，此畫此詩曾受到造反派的批判，說什麼等"曉天"就是想變天！這當然是他們的一派胡言。至於父親當時對這幅護生畫怎麼看法，我們就不得而知了。

（寶）

晨雞的作用

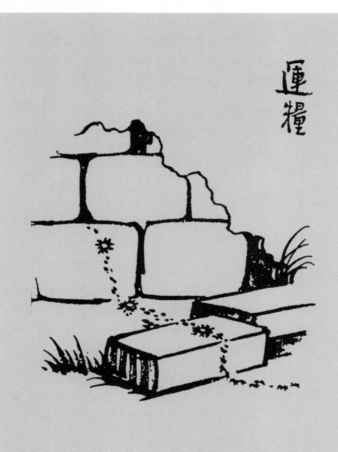

運糧

這幅畫使我想起了爸爸的兩篇關於螞蟻的文章：1935 年的《清晨》和 1956 年的《敬禮》。

《清晨》中講的是：爸爸無意中發現庭中一群螞蟻在扛運一小團飯粒，他蹲在一旁觀看它們艱難運糧的全過程。爸爸驚嘆它們那種堅強不屈的毅力和同心協力的合作精神。他自始至終保護着這群螞蟻，不讓他人來傷害。他說：「我們所惜的並非螞蟻的生命，而是人類的同情心。」眼前這幅畫，好比是這篇文章的一幅插圖。

在《敬禮》一文中，爸爸講自己在伏案工作時，眼梢覺得有一樣東西在蠢動，仔細一看，原來是一隻受傷的螞蟻不能走路，同伴們正在千方百計把它拖回家去。爸爸對它們那種偉大的互助精神非常吃驚，看着看着，他終於站起身來，向着螞蟻立正，敬禮。

（寶）

螞蟻可敬

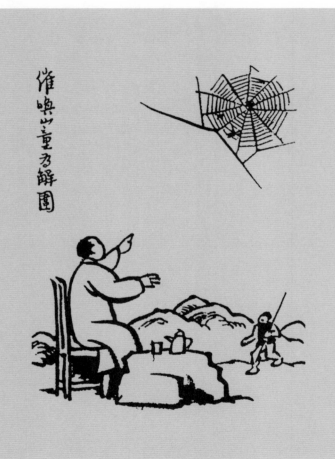

宋朝詩人范成大寫過這樣一首詩：

靜看簷蛛結網低，
無端妨礙小蟲飛。
蜻蜓倒掛蜂兒窘，
催喚山童為解圍。

爸爸以末句為題，作了這樣一幅護生畫。

但是我想，為了護生而喚山童來解救蜻蜓和蜜蜂，那麼
蜘蛛吃什麼呢？救了兩條性命，卻害死了另一條性命！
這護生不夠徹底。要想一個三全的辦法才好。

（寶）

蜘蛛要餓死了

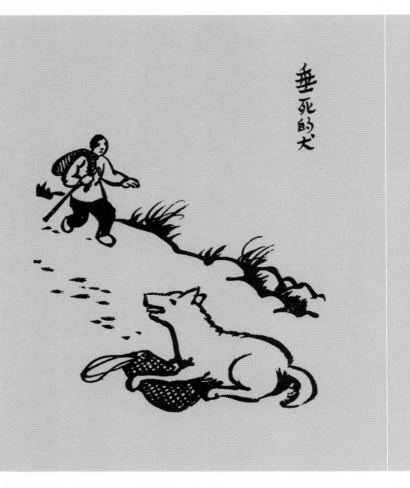

垂死的犬

多好的狗

小時候，爸爸曾講一個故事給我們聽，說的是一隻義犬的事。這隻狗一直跟着牠的主人，忠心耿耿。有一次，主人出門收賬，收了很多錢，放在包裡。在回家的路上，包不慎失落。主人還沒有發覺，只管向前走，到前面的客店去投宿。那狗想提醒主人，可是牠不會說話，只是嚎叫着，用嘴去咬主人的衣服，要把他往回拉。主人不知就裡，心想："今天這狗怎麼了？真討厭！"便伸手打牠。那狗仍不罷休，繼續狂吠，咬住主人的衣服往後拖。主人惱火了，痛打了牠一頓。狗受了傷，只得委屈地離開主人，向原路走去。主人投宿後，第二天，發現錢包不見了，連忙趕回原路去找。到了丟失錢包的地方，只見他那忠心耿耿的義犬半死不活地伏在地上，錢包就在牠身子底下，安然無恙。主人這時方才明白為什麼那狗一直嚎叫着要把他拖回去。對於這樣忠心耿耿的狗，他竟施以暴虐，打得牠奄奄一息。主人後悔極了，趕快去撫慰這義犬。但義犬受傷太重，見主人來了，知道自己已盡到責任，便死去了。

多好的狗！多粗心蠻橫的主人！

（吟）

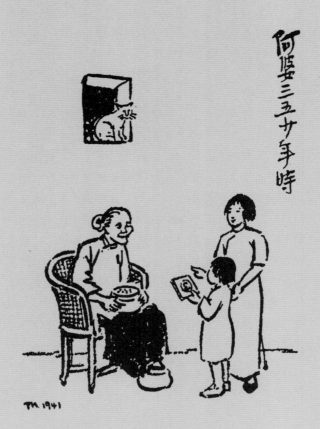

這位老太總有七八十歲了吧！別看她如今彎着背，手捧火爐，腳踏腳爐，無所事事，想當年她曾風采一時呢！女孩手中的照片便是證明。

那時候，她走在街上，穿一身時髦服裝，加上婀娜多姿的步態，常引得年輕小伙子們頻頻回顧。"三五"是指十五。"三五少年"時的照片，很可能是當年相親、訂婚時拍的呢！小女孩不知從哪兒翻出這張舊照來，指着老奶奶兩相比較，不無驚訝之感。

時間是無情的。女娃娃啊，再過幾十年，站在你身旁的媽媽也將變得老態龍鍾；而你自己，總有一天也會變成畫中阿婆這副模樣兒呢！

（寶）

人人都會變老

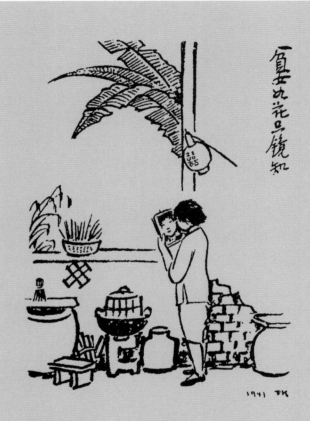

天下美女不少，只是處境各異。有的終日操勞，在家圍
着鍋台轉；有的養在深閨，妝成只是熏香坐。畫中貧女
屬於前者。忙了大半天，閒來窺鏡自視，不免有點感慨。
長此以往，只恐暮去朝來顏色故。前天參加表姐的婚禮，
曾為她當女儐相。燈紅酒綠，好不熱鬧。想到自己，還
不知將來怎樣。宴散歸家，帶回喜事燈籠一隻，高掛牆
頭，也好增加一點喜氣。

她從來不打扮，也沒有條件打扮。但是樸素自然，倒比
濃妝艷抹更美。

家貧來客很少。如花似玉的容顏，無人賞識，只有每天
照映她臉龐的那面鏡子才知道。

（寶）

如花似玉無人知

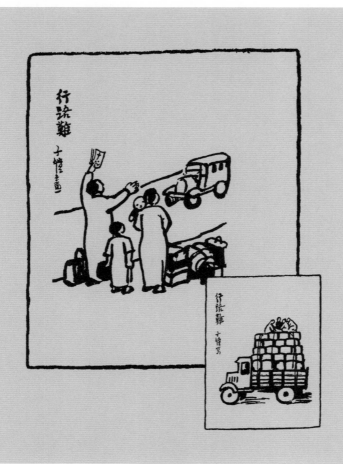

瞧這一家子，行李滿地，那個爸爸手裡還拿着一疊十元鈔票揚招着，可是經過的汽車未必肯為他們停。是不是因為經過的不是出租汽車？不！那是 1939 年的事。當時哪裡有什麼出租汽車！

這一家人其實就是我們：爸爸、媽媽抱着弟弟，還有我。那時我們逃難到廣西宜山，日本侵略軍又逼近了。我們必須再逃到貴州都勻。可一路上交通很緊張，有錢也搭不上車。有的人好容易搭上了車，只能高高地坐在貨堆上面。我的哥哥姐姐們和姑媽都分散單獨走了，只剩下我們一群老弱，由爸爸帶領着，即使手裡揚着一大疊鈔票，也沒有汽車來理睬我們。我還有一個老外婆呢。她沒有在畫中出現，大概坐在旁邊。

爸爸後來怎樣才把我們這一群老弱帶到了都勻，那就要讀他的隨筆《藝術的逃難》才知分曉了。

（吟）

有錢也搭不上車

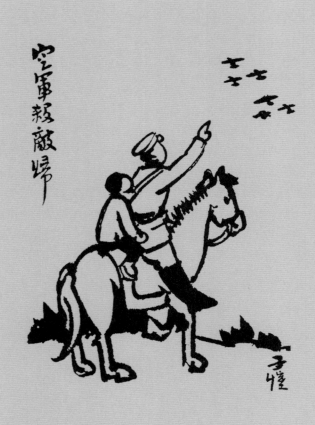

馬上抬頭看

記得在抗日戰爭期間，爸爸寫過這樣一首詩：

大哥同小弟，
一馬兩人騎。
馬上抬頭看，
空軍殺敵歸。

畫題是這首詩的末句。爸爸還畫過一幅畫，是以末兩句為題的，畫面與此相似。

騎在馬上的大哥，是個當兵的人。他一看就知道，這些飛機是殺敵後凱旋歸來，便舉手指着空中，告訴小弟快抬頭看。

（寶）

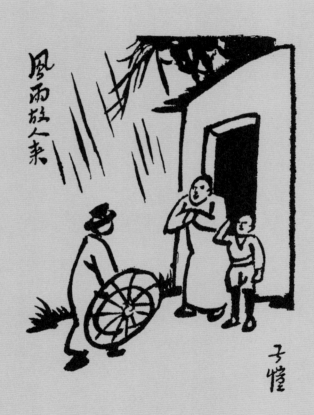

忙壞了女主人

這種"前不搭村，後不靠店"的地方，平日是靜悄悄的。忽聽得門外風雨聲中夾着急促的腳步聲。這裡不是交通要道，不會有人從門口經過。要是聽到腳步聲，門外準是有人來訪。父子兩人同時聽到了"信息"，一起跑出來看個明白。果然，來了一位老朋友！父親高興得拱手相迎，兒子則"怡然敬父執"（父執，即父親的朋友），連忙舉手敬禮。

可以想見，女主人在廚下忙了起來。不期而來的客人，晚飯拿什麼菜來招待他？不用愁，院子裡種有韭菜，屋檐下養着母雞，牆角裡藏着一甕陳年老酒。只要"夜雨剪春韭"，再從雞窩裡摸幾個蛋，不多一會兒，一盆香噴噴的韭菜炒雞蛋就端上來了。桌上散發出誘人的香味，主客二人不免要"一舉累十觴"了。

（寶）

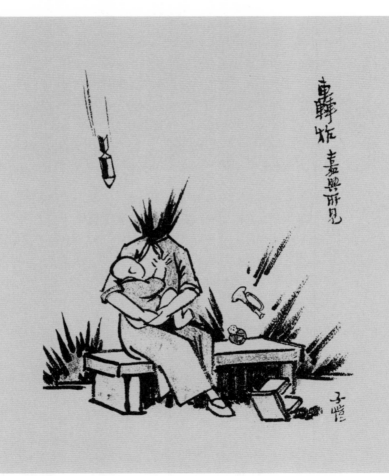

懷中慈母已無頭

這幅畫寫着"嘉興所見"，是抗日戰爭期間的事。其實並非父親親見，而是他聽聞的。

在《辭緣緣堂》一文中，父親這樣寫着："……有一人……從龍華走水道逃回來……他說有一次轟炸，他……看見一個婦人抱着一個嬰孩，躲在牆角邊餵奶。忽然車站附近落下一個炸彈。彈片飛來，恰好把那婦人的頭削去。在削去後的一瞬間中，這無頭的婦人依舊抱着嬰孩危坐着，並不倒下；嬰孩也依舊吃奶。" 好慘的情景！父親聽了非常難過，此事一直銘記在心。

在逃難途中，他作了一首"望江南"，寫的就是這件事："空襲也，炸彈向誰投？懷裡嬌兒猶索乳，眼前慈母已無頭，血淚相和流。"

最後就畫了這幅畫。

（吟）

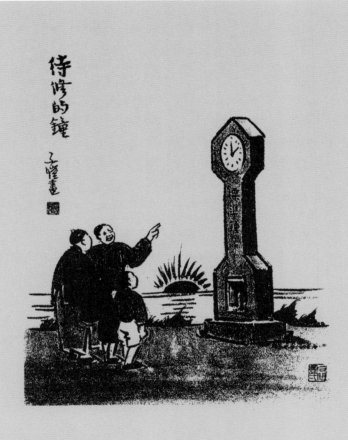

時針指着兩點，太陽卻在地平線上，不是早晨就是傍晚，絕不可能是兩點鐘。準是時鐘壞了，卻沒有人修，可是鐘柱上，還寫着"標準鐘"呢！

這種事情在社會上太多了！從餐館門口經過，看見櫥窗上貼着"冷氣開放"，可當時正是隆冬，看了這四個字就叫人汗毛凜凜，要進去吃飯都不敢進去了。實際上裡面當然不會放冷氣，放的可能正是暖氣。可店家就是懶得換廣告，而且也不肯動動腦筋。換上一句"空調開放"不就行了嗎？

無人售票的公交車是前門上車、後門下車的。而空調車是兩扇門都可以上下的。但在廣播中仍然說："請從後門下車！"

上海人很能遷就，冬天見了"冷氣開放"也會進去，聽見"從後門下車"，還是從前門下。所以畫中那隻鐘遲遲不修，也安然無事。

(吟)

社會上這樣的事情太多了

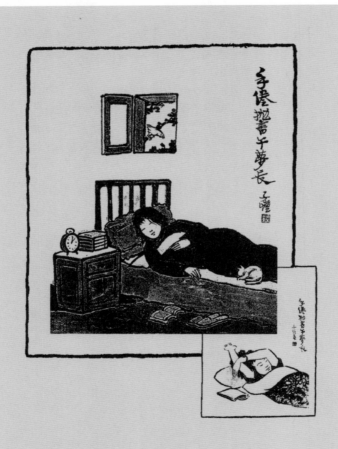

把大好時光浪費在午睡上

這幅畫畫的是我。現在我老了，每天午飯後總要睡上一會兒。可那時還很年輕啊，怎麼把大好時光浪費在午睡上？

現在我每天有做不完的工作，餘年無多，而工作堆積如山，恨不得多長幾隻手，恨不得一天做二十四小時工作。可這全是幻想。我不但晚上要睡，白天也要睡。硬撐着就會生病，得不償失。只好勞逸結合，平時抓緊點時間努力工作。

看着畫中的我，恨不得把她叫醒來訓她一頓：別浪費時間，該起來工作了！

我希望那不是我，可是賴不掉。爸爸明明是在我睡着時畫的我，還畫了兩幅，另一幅裡床邊特地畫了一個鐘，指在一點上，表示是午睡，身旁還蜷伏着一隻貓。這明明是我。我年輕時候一直和貓睡在一起的。

唉，少壯不努力，老大徒傷悲！

(吟)

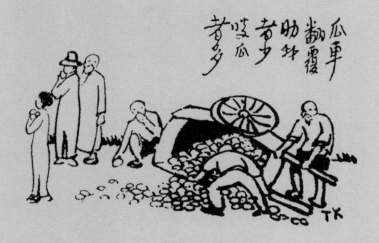

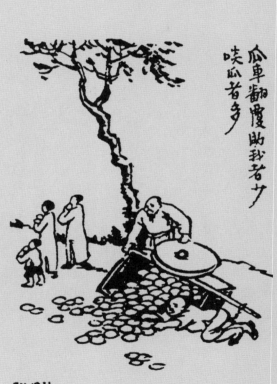

瓜車翻覆助我者少
啖瓜者多

TK 1936

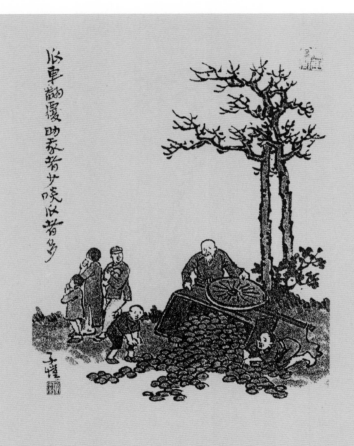

希望世道人心不至於那麼壞

"瓜車翻覆，助我者少，啖（吃）瓜者多"——看了這幅畫叫人嘆息。推車的是一老一少。瓜車翻了，叫他們怎麼辦呢？過路的人不但不去幫一把，還要趁火打劫，搶瓜來吃。你看，父母倆和他們的女兒捧了滿手的瓜已經走了。那個女孩在學校裡受的是助人為樂的教育，可是不良的家庭影響卻教會了她自私。

這幅畫最初作於1936年。到1941年時重作（年代仍寫1936），減少了一個搶瓜吃的人。後來再作彩色畫時，加了一個好孩子，正俯下身去要幫他們揀瓜。這孩子一定有良好的家庭教育來配合學校教育。

也許有人會說，這孩子恐怕也是俯身拾瓜給自己吃吧？我說不是的。一是因為他臉上沒帶笑容，還有一絲同情；二是從三幅畫的演變來看，作畫者是希望世道人心不至於那麼壞，所以畫上了一個有同情心的孩子。

（吟）

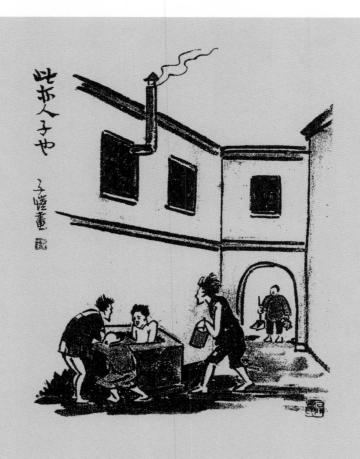

同樣是人，有的生在富貴人家，有的生在貧窮人家，這難道不是命運？

畫中的四個人為了生存，竟到垃圾箱裡去找東西吃。在我們看來，垃圾箱是多麼髒的地方，可是這塊地盤也還有人來搶。你看畫中的那個赤膊人佔有了整個垃圾箱，旁邊三個人不服氣，氣勢洶洶地衝過去，要和他"分肥"。真可憐，連個垃圾箱都要爭奪。我父親還特地在畫中安排了一個婦女從遠處走過來倒垃圾。等她走近以後，不知這群乞丐將怎麼樣？

這四個人，你也許可以責備他們不去從事正當的職業，可是，如果他們生在富貴之家，父母會聽任他們去揀垃圾嗎？可見人還是有命運的。他們好命苦啊！

但是，生在貧窮人家，只要自己肯努力，也還是有前途的。社會上有不少人才，是出生貧窮的。所以，人雖然有命運，但可以與命運鬥爭。反之，生在富貴人家，如果不努力，不學好，也還是會墮落的。

有一副對聯說得好："芝草無根，醴泉無源，人貴自力；流水不腐，戶樞不蠹，民生在勤。"

他們好命苦

（吟）

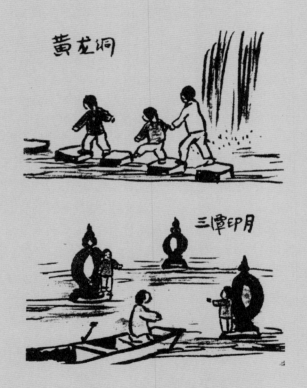

在"文革"中，爸爸雖然要接受批鬥，卻仍然童心未泯。
一有空，就給我那剛進小學的女兒講故事。這種故事很
別致，是一邊講，一邊畫的。畫在練習本上。一畫竟畫
了 17 本。其中有的是不成畫幅的零星圖像，但也有幾幅
自成一體，甚至有"連環畫"。這裡選刊的就是《頂頂、
答答遊杭州》共 12 幅中的兩幅。"頂頂"和"答答"，
想必是小朋友的名字。為何叫這樣的名字，那就只有去
問我女兒了。

(吟)

童心未泯

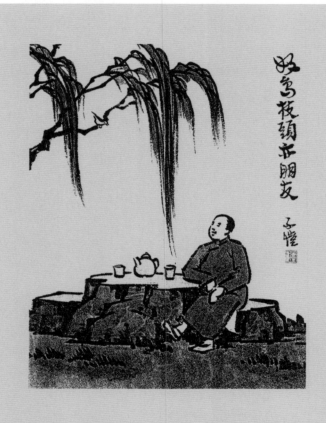

他在和鳥對話

這個男人獨自坐在石頭上，卻沖了兩杯茶。他是在等朋友嗎？不是吧。你看他抬頭看着枝頭上的鳥，一副愉悦可親的樣子，就好像他在和鳥對話。

世上的動物其實都有靈性。有很多人愛養小動物或飛禽，甚至把它們看作自己的親人一樣。動物很懂得報恩。有的老人養一條狗，狗對主人的恩情有時遠遠勝過自己的親生子女呢！

還有不少愛鳥的人，天天一大早提了鳥籠到公園去讓鳥呼吸新鮮空氣。這樣做雖然也不錯，但如果讓鳥在大自然中任意飛翔，豈不更好！每天早晨到公園裡去坐上一會兒，聽聽枝頭的鳥兒唱歌，該有多麼愜意啊！

寫到這裡，我已經可以斷定，畫中人的兩杯茶，一杯就是為枝頭的鳥兒沖的！因為那鳥兒就是他的朋友啊！

（吟）

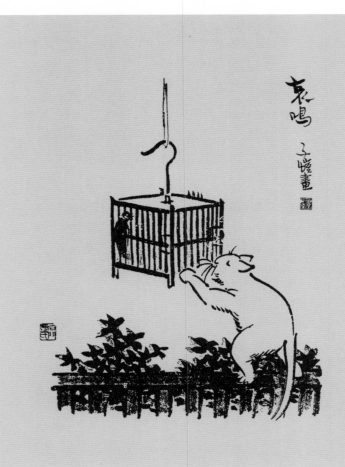

面臨大敵

可憐的鳥兒，它已面臨大敵，卻逃不掉，因為它被關在籠子裡！

我們家雖然喜歡養貓，當孩子一樣愛護它，但是有一次，我恨透了貓，把它狠狠打了一頓。

事情是這樣的：1943 年春爸爸給我買了四隻小雞，放在籃子裡。怕被貓吃掉，特地高高地掛起來。哪裡知道那可惡的貓本事很大，竟從桌子上跳上去，還是把小雞吃掉了。——不！它很壞，只是咬死，其實並不想吃。

我早晨起來，看見桌上地下都是血。那貓居然還像往常一樣喵喵地叫着走過來討好我。我火冒三丈，把它拖過來就狠狠地打。爸爸卻在一旁勸我：“何苦呢！貓本性就是吃老鼠之類的小動物的，是我們自己沒有把小雞保護好。快別哭了！我們去把小雞埋起來。”

我收住眼淚，把小雞的籃子拿到屋後的空地上，在爸爸的幫助下挖了一個坑，埋葬了。

這幅畫裡的貓也是同樣可恨！

（吟）

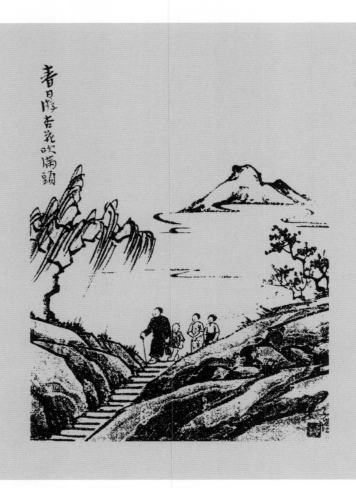

必須斷章取義

"春日遊,杏花吹滿頭",這幅畫從字義上看,沒有問題。畫的是幾個人在春天出遊,正值杏花紛飛,飛得滿頭都是。

如果你要問這題句的出處,那是唐朝韋莊的一首詞,詞牌名《思帝鄉》。全文如下:"春日遊,杏花吹滿頭。陌上誰家年少足風流?妾擬將身嫁與一生休。縱被無情棄,不能羞。"

爸爸畫的,只是"春日遊,杏花吹滿頭"這一鏡頭,決不能把整首詞套上去欣賞。如果以整首詞來欣賞,畫中哪裡有年少的人可嫁?畫中的人顯然是一家子:父母子女。總不能做第三者去破壞他們的幸福家庭吧!

所以,看爸爸的這幅畫,必須斷章取義!

(吟)

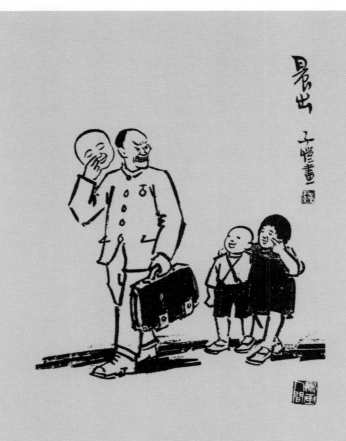

撕下你的假面具

《晨出》這幅畫裡畫了一個男人，早晨出去，要戴一個假面具。瞧這假面具多可愛，眉開眼笑的。而他本人呢，長得一副兇相。他出門去，如果不戴上這個假面具，怎能做成生意呢？如果不戴上這個假面具，怎麼能向上級獻媚呢？

家裡的孩子是天真爛漫的。他們在取笑自己的爸爸：在家裡是一個樣，怎麼出門又是一個樣！

在社會上，戴假面具的人太多了，以致我們無法辨認對方是好人還是壞人。年紀輕的人缺乏社會經驗，更是不識人頭。有幾多少女因此而失足！有幾多少男因此而上當！

奉勸這些偽君子，為了保障社會治安，趕快撕下你的假面具！

（吟）

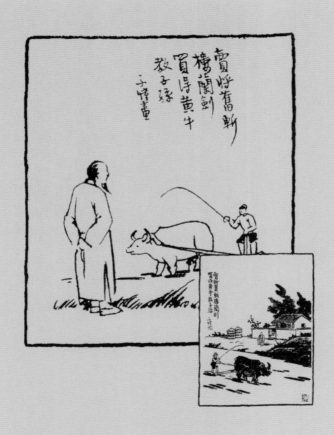

"賣將舊斬樓蘭劍，買得黃牛教子孫。" 樓蘭是古時的城國，在今新疆羅布泊西。

這個老人年輕時是軍人，曾作戰於該地，立過戰功。如今老了，解甲歸田，賣掉了舊時廝殺疆場的寶劍，把錢拿來買了一頭黃牛，教子孫耕田。

這是一幅充滿和平氣氛的畫面。這位老人令人尊敬：在戰時，他保衛家園，血戰沙場；和平後，他並不以功自居，坐享清福，而是繼續發揮餘熱。雖然自己老了，不能親自耕田，但他把耕田的技術教給子孫。他還不放心，走出門來看看呢。

（吟）

發揮餘熱

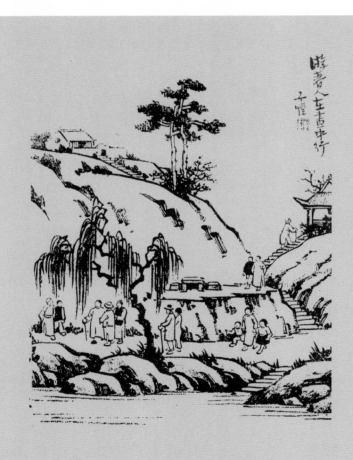

這幅畫的標題，取自弘一大師在俗時所作《春遊歌》中的一句。全歌如下："春風吹面薄於紗，春人裝束淡於畫。遊春人在畫中行，萬花飛舞春人下。梨花淡白菜花黃，柳花委地芥花香。鶯啼陌上人歸去，花外疏鐘送夕陽。"

父親以其中的一句為題，畫了這幅很熱鬧的畫。

這幅畫很受人歡迎。父親在開畫展時，訂這幅畫的人特別多，畫上別滿了訂購的紅條子。

一般人看畫總是喜歡熱鬧的。其實父親最精彩的作品恰恰是那寥寥數筆的畫。因為他畢竟是以漫畫家著名於世，而不是以風景畫家聞名的。

（吟）

畫上別滿了紅條子

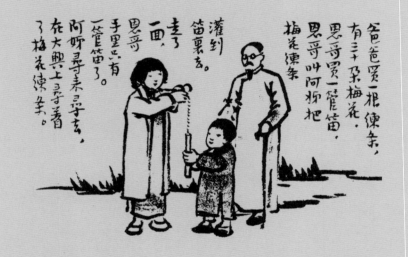

爸爸買一根練条，
有三十朵梅花，
思哥買一管笛，
思哥叫阿妹把
梅花練条

灌到笛裏去。

吹了
一面，
思哥
手裏只有
一管笛了。

阿妹尋來尋去，
在大舆上尋著
了梅花練条。

大興路上找梅花鏈條

遵義有一條大興路，爸爸常帶我們去散步。

有一次，爸爸在大興路的舊貨攤上買了一根鏈條，有三十朵梅花。又買了一管笛給弟弟，弟弟的小名叫"恩哥"。弟弟叫我把梅花鏈條灌到笛裡去。我們走了一會，弟弟手裡只有笛，梅花鏈條不見了。這鏈條很美，不見了很可惜。我就沿着大興路一路找去，果然被我找到了。

可惜這梅花鏈條早已不在了。如果在的話，叫人辨認一下，也許是件古董呢！

（吟）

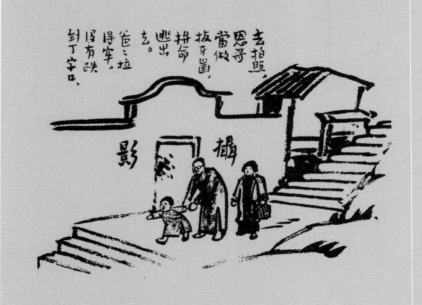

去拍照、
恩哥
當做
拔牙齒、
逃出
去。

爸爸拉
得牢、
還有跌
到丁字口、

攝

影

弟弟怕拔牙齒

我媽媽生了好幾個孩子，可一向沒有奶。我們都是請奶媽餵奶的。弟弟生於抗戰時期，沒條件請奶媽，也沒有鮮奶供應，只好買煉乳給他吃。煉乳是甜的，他的幾個牙齒都蛀壞了，才三四歲就牙痛，不得不去找醫生拔牙。弟弟拔牙拔怕了，從此不管帶他到哪兒，以為是拔牙，不肯進去。

有一天，我們帶他去拍照，他也以為是拔牙，拚命從照相館裡逃出去。那家照相館在遵義的丁字口，是爬石級上去的。他往下逃，差點滾下石級，幸虧爸爸拉得牢，沒有滾到丁字口！

我看了爸爸隨後畫的這幅畫，往事又浮現到眼前來，一晃已經半個多世紀了。弟弟換了一口乳牙後，現在的牙倒變得結實了，先苦後甜。

（吟）

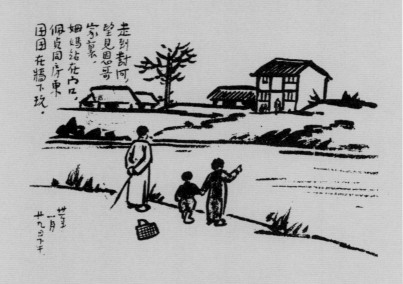

走到對河，
望見思明哥
家裏，
姆媽站在內口，
倆貞同房東
團團在牆下玩。

廿一月
廿九日午干。

1942 年，我家住在貴州遵義南潭巷熊家新屋的二樓。爸爸見窗外明月與流水相映成趣，想起蘇東坡的句子 "時見疏星渡河漢"，便把居室命名為 "星漢樓"。

有一天，爸爸帶着我和弟弟過江來到對岸，望見了星漢樓。爸爸對弟弟說："這是恩哥的家！你看，佩貞和房東団団在牆下玩呢！"（佩貞是鄰居小朋友，同弟弟很要好，房東団団是熊老闆的兒子。）

弟弟從來沒有從遠處眺望自己的家，一時異常興奮。

這又成了爸爸的畫材。爸爸的畫材真是俯拾皆是，難怪他一生畫了那麼多畫！

(吟)

這就是星漢樓

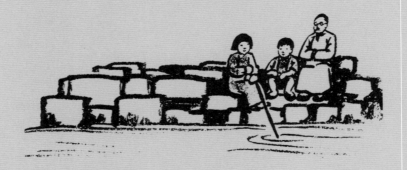

逃警報
的路上，
水裏一夕
石頭堆，
像一隻船，
我們跨上
去坐着
看水。
阿妩牽
司的克
搖船。
華瞻
廿九日下午．

逃警報也有趣

1942 年在遵義時，也常有警報。有一次，爸爸帶着我和弟弟沿江而行，到了比較安全的地方，逃警報就變成了郊遊。在江水裡，緊靠着岸，有一個石頭堆，像一隻船。我們跨上去，坐着看水。

爸爸出門手裡總喜歡拿一根拐杖，其實他當時才四十五歲，拐杖只是擺擺樣子的，大概那個時代手持拐杖也是一種風度吧。爸爸用英文稱拐杖為 "STICK"（音 "司的克"）。我拿起爸爸的 "司的克"，插進水裡，作划船狀。弟弟大感興趣，也要仿效。我怕他一個失手，拐杖掉進水裡，便用手扶着點兒。我們兩人玩得很痛快，爸爸對於小孩的遊戲，從不橫加干涉。他聽任我們玩個痛快。頓時大家都忘了是在逃警報。

回家後，才一會兒工夫，爸爸已經把剛才的情景畫成一幅畫給我們看，於是又給我們增添了餘興。和爸爸在一起，就像多了一個小朋友一樣開心。

（吟）

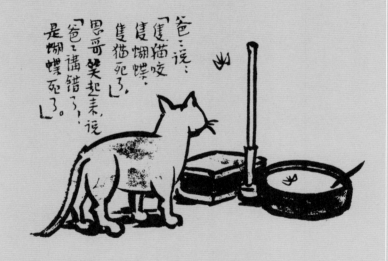

爸爸说：「這貓咬一隻蝴蝶，一隻猫死了。」思哥哥笑起来说「爸々講错了，是蝴蝶死了。」

弟弟小時候老是要叫爸爸講故事。有一次，爸爸看見小白貓爬上書桌，去抓正在桌面上飛的兩隻蝴蝶，一隻被它抓了一下，掉在水盂裡死了。爸爸就隨口講起故事來："（那）隻貓咬（那）隻蝴蝶，（那）隻貓死了。"

爸爸說得無心，弟弟聽得有意。他笑起來，糾正說："爸爸講錯了，是蝴蝶死了。"可見孩子聽故事是很用心的，大人不能有半點馬虎。

就是這樣一件小事，爸爸卻把它畫了下來。

爸爸喜歡畫身邊瑣事，是有名的。這件事再瑣碎沒有了，可他畫興一到，也畫了出來。現在看看，倒也挺有味道。

（吟）

他在用心聽着呢

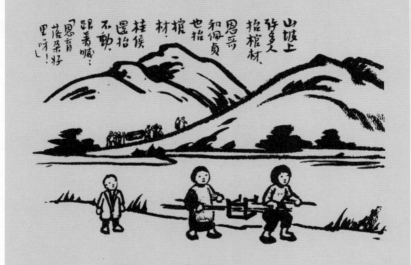

山坡上
許多人
抬棺材、
恩哥
和俩員
也抬
棺
材。
桂候
還抬
不動，
跟着喊：
「恩育
落朵好
里呀し！

難怪孟母要三遷

1941—1942 年，我家住在貴州遵義南潭巷熊老闆的新屋裡。屋子前面不遠處有一條江，江對面經常有人抬棺材上山。看得多了，我弟弟就模仿起來。當時他只有三四歲，和比他略大的鄰居女孩蔡佩貞一起用兩根竹竿插進翻轉的小櫈子裡，學着抬棺材。佩貞的弟弟桂侯還抬不動，跟着喊："恩育落朵好裡呀！"

小孩子見什麼學什麼，竟學起抬棺材來。應該說，他受這種影響是很不好的。古時孟子的母親為了讓孩子遠離不良環境，三次搬家。可我們能搬到哪裡去？爸爸對此倒也不在乎。反正抗日戰爭期間經常搬遷，這裡也不可能常住的。

爸爸不僅不在乎。還把當時的情景畫了下來。不過，這幅畫原是畫給我弟弟看的，並不打算發表。是我們在他身後才發表出來。

當時的恩哥如今已六十三歲，他的這兩位小朋友後來據說隨父母去台灣了。不知現在在哪裡啊！

(吟)

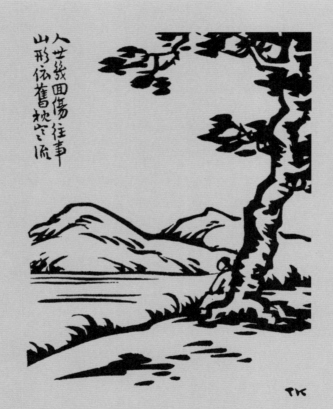

唐朝詩人劉禹錫有一首《西塞山懷古》，內容如下："王濬樓船下益州，金陵王氣黯然收。千尋鐵鎖沉江底，一片降幡出石頭。人世幾回傷往事，山形依舊枕寒流。從今四海為家日，故壘蕭蕭蘆荻秋。"

父親取其中兩句，作為畫題。這幅畫收載在 1942 年出版的《客窗漫畫》中。

自從 1937 年出亡，到那時已有五年。這五年內，父親帶了一家大小，歷經浙江、江西、湖南、廣西，來到貴州，一路飽經風霜，受盡折磨，可稱得上 "人世幾回傷往事" 了。可那山水水依舊不變，"山形依舊枕寒流"。這兩句詩簡直是為父親當時的心境寫照。所以他把它畫了下來。

《客窗漫畫》限於出版條件，是木刻的。雖然走了樣，倒也別有風味。

（吟）

山山水水依舊不變

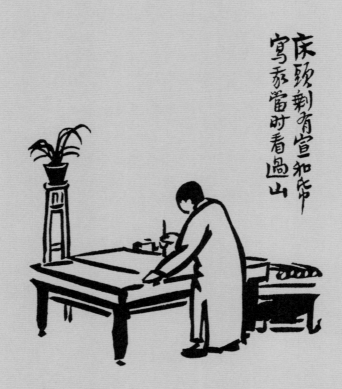

床頭剩有宣和帋
寫來當时看遍山

"牀頭剩有宣和紙，寫我當時看過山。" 這是清朝吳思忠的詩《偶興》中的句子。這幅畫作於 1942 年。那時爸爸的畫風已有轉變。1942 年 11 月，爸爸為自己的初次畫展寫了一篇《畫展自序》，其中有這樣一段話："我生長在江南，……從來沒有見過崇山峻嶺之美。所以抗戰以前，我的畫以人物描寫為主……抗戰軍興，……一到浙南，就看見高山大水。……我的眼光漸由人物移注到山水上。我的筆底下也漸漸有山水畫出現。"

讀了這段話，就可知道，這幅畫是爸爸自己的寫照。只是在抗戰期間，我家哪有這麼大的畫桌，這麼好的環境！一直到 1954 年，爸爸才有自己的畫房，較大的畫桌。

（吟）

畫風從此轉變了

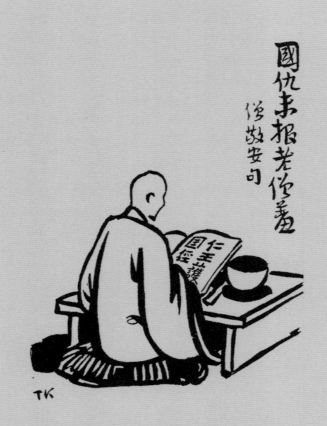

人們總以為和尚既然四大皆空，想必對國家大事並不關心。其實不然。弘一大師在世時，晚年正值抗日戰爭。他於 1941 年給泉州大開元寺寫了一幅字："唸佛不忘救國，救國必須唸佛。"並附說明："佛者覺也。覺了真理，乃能誓捨身命，犧牲一切，勇猛精進，救護國家。是故救國必須唸佛。"

救國有種種形式，主要當然表現在政治、軍事上。可是也要因人而異。譬如小朋友只能把零用錢捐出來勞軍，那麼老僧盡他所能唸佛，也應該是愛國的一種表現形式。畫中的這位老僧，由於國仇未報，竟感到羞恥，可見他對國家大事是非常關心的。

（吟）

唸佛不忘救國

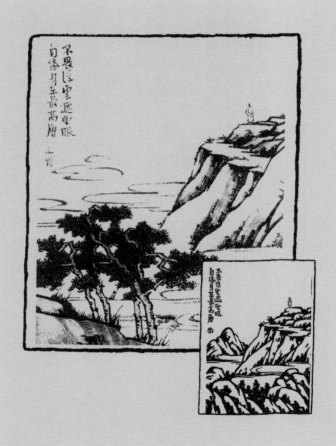

站得高，望得遠

"飛來山上千尋塔，聞說雞鳴見日升。不畏浮雲遮望眼，自緣身在最高層。" 這是北宋王安石的詩《登飛來峯》。爸爸很喜歡這首詩，尤其喜歡後兩句。他曾對我說：為人處世不能小心眼，不能眼光淺，應該站得高，望得遠，不要被浮雲遮住自己的視線。

於是他就以這兩句詩為題，畫了這幅畫。以後還變換構圖，甚至加上彩色，重作此畫。

唐詩人杜甫的詩《望嶽》的最後兩句"會當凌絕頂，一覽眾山小"，早就闡述了這一觀點。可見，為人處世一定要高瞻遠矚，心胸寬大。

(吟)

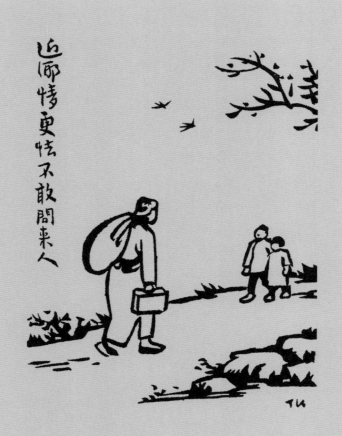

生怕聽到壞消息

畫中這個人到外面去闖蕩，做生意，總算沒有虧本，還賺了一點錢，便抽空回家看看。

那是個"明日隔山嶽，世事兩茫茫"的時代，也是"馬上相逢無紙筆，憑君傳語報平安"的時代。你一旦離鄉，家裡的情況就不得而知；家裡人也得不到出門人的消息。你只能在遇到熟人同鄉時，託他傳話，報個平安。

長久的隔絕使畫中人心裡忐忑不安：妻子兒女都健康嗎？老娘還健在嗎？快到家時，前面走來兩個孩子。他倆一定知道家鄉的一切，快問他們一聲以釋心中懸念吧！心中這麼想着，卻又不敢啟口，生怕聽到壞消息。越是擔心，就越是卻步不前。

這種情況，現代人就無法體會。現在如有人遠離家鄉，打個長途電話便可得知家裡的消息，又可報道自己在外的近況，甚至還可以在電話裡聽到寶貝兒子叫"好爸爸"的聲音呢。

（寶）

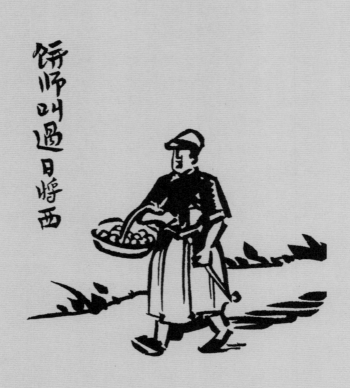

餅師叫過日將西

餅師好比是時鐘

十年浩劫使父親的大好光陰都花在"坐牛棚"、"寫檢討"上了。為了彌補白天時間的損失，又為了避開"造反派"的耳目，他決定凌晨即起，在斗室裡暗淡的燈光下幹他的"地下工作"：寫文、作畫、做詩、翻譯，一直忙到大天亮，家裡人叫他吃早飯為止。這期間，他寫出一批簡短的回憶文，其中有一篇題名為《癩六伯》。

癩六伯孑然一身，在鄉下一間小屋裡自耕自食，自得其樂。他每天早上上街"做生意"，賣掉了竹籃裡的東西，便去酒店喝酒。喝完酒便回家。走到橋上，他酒性發作，就開始罵人。每天如此，已成定規。我祖母當時就住在橋塇附近，每天上午聽見癩六伯在橋上罵人了，便吩咐陳媽說："好燒飯了，癩六伯罵過了。"父親說："癩六伯在橋上罵人，似乎是一種自然現象，彷彿雞鳴之類。"

畫中"餅師"和文中癩六伯，都成了一種自然現象，它向居民報道時辰，起了時鐘的作用。

"餅師叫過日將西"是清朝金忠萃《晚起》一詩中的句子："菜市聲喧眠最穩，餅師叫過日將西。"

（寶）

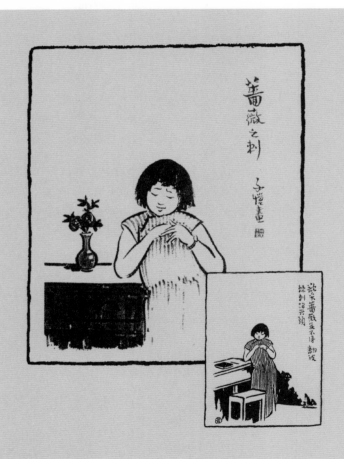

這是我，是 1942 年我十四歲時候的事。有一天，我從外面採了薔薇回來，不小心讓刺扎進了手指頭裡。我專心一致地在那裡拔刺，冷不防被爸爸速寫了下來，畫成這幅畫。後來收載在他 1943 年出版的《畫中有詩》裡，並題上兩句詩："欲採薔薇花不得，翻被棘刺指尖頭。"

以後，他又把這幅畫截去下半，塗上色彩，改換題目，加入到一套精品中，在各地展出。這套精品在展覽時從不出售，只能預訂重畫。因此，至今還完好無恙。

畫中的姑娘永遠不老，可被畫的人已經長了五十八歲，如今年逾古稀了。人不如畫，我願永遠做畫中人！

(吟)

這是我

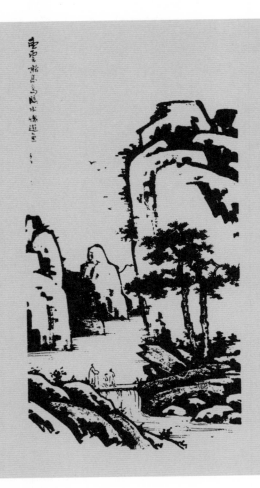

意外的收穫

1994年，我和寶姐應新認識的豐（子愷）迷陳芝靈老先生之邀，來到蘭州，住在他家。我們去逛了蘭州的甘肅省博物館，該館正在舉辦"明清近代書畫精品展"。在這個展覽會上，我們意外地發現了爸爸的一幅山水人物畫，就是這一幅《望雲慚高鳥，臨水愧游魚》。

我們一直在有意識地收集爸爸的畫。曾經在上海的藏書樓裡泡了許多天，啃麵包，查資料，收穫甚豐，可是這幅彩色畫還是第一次看見。當時不便拍照，回到陳老先生家裡，跟他商量，他的年輕朋友張發棟滿口答應替我們設法翻拍。

果然，回上海不久，就收到了他們寄來的翻拍底片。我們如獲至寶。後來出版的《豐子愷漫畫全集》中的畫，就是這樣靠大家幫忙，靠自己努力，一幅幅地收集起來的。

（吟）

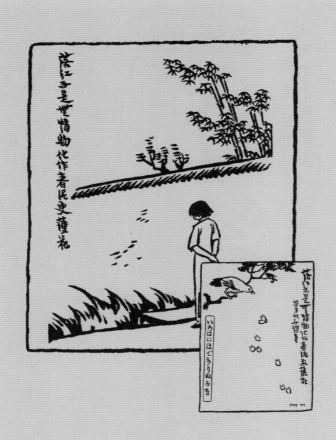

父親喜歡吟誦的詩

清朝龔自珍（號定盦）《己亥雜詩》（共315）首，其五云：

浩蕩離愁白日斜，吟鞭東指即天涯。
落紅不是無情物，化作春泥更護花。

《己亥雜詩》是龔自珍的代表作之一。父親很喜歡這首詩，尤其是後兩句，他經常吟誦，吟誦之不足，還描成畫，而且以此為題，又作了畫面不同的另一幅：枝頭一鳥張嘴，花瓣紛紛落下，畫的左邊有一行日文，譯成中文意為"花雖香且艷，不久即紛飛"。此畫收入《劫餘漫畫》（1947 年版）。

落花看似無情感的已死之物，但它化作春泥後，又能護持花木成長。人亦是同樣。為人民利益而死的人，雖死猶生。他們的精神激勵着後人以他們為榜樣，勇猛精進。

（寶）

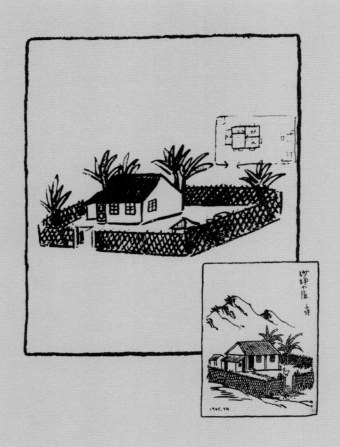

總算有了自己的家

1937年，我家因抗日戰爭而離鄉背井，顛沛流離，輾轉來到重慶。在重慶，我們先是住在爸爸的好友陳之佛先生家，後來搬遷了兩次，最後總算有了自己的家。那是在重慶沙坪壩正街西邊廟灣的一塊空地上自己出錢造的。共20方丈土地，圍上竹籬，在偏西北處用6方丈土地造四間房，後來又在西邊搭兩間附屬建築。

那時的房，和現在不能相比。所謂牆壁，只是在竹片編成的平面上塗以堊土，地面連水泥也沒有，只是泥土而已。

但這是逃難以來第一次有自己的家，所以大家特別高興。爸爸替這屋子起了一個名，叫"沙坪小屋"，還畫了一張圖寄給當時住在貴州遵義的我二姐，表示我們已有自己的家，她來時可以住。

在"沙坪小屋"裡，我們迎接了抗戰勝利，只因沒錢沒勢，擠不上回江南的舟車，到1946年9月才能成行。

我們先賣掉了沙坪小屋，在重慶等候東歸。這時，爸爸寫了一篇文章叫《沙坪小屋的鵝》，又在其中畫了沙坪小屋的圖。看到這兩張圖，勾起了我對小屋的懷念。雖然它遠遠比不上故居緣緣堂，也遠遠比不上我現在住的房子，可它在我們困難時庇護了我們三年，我永遠不會忘記它。

(吟)

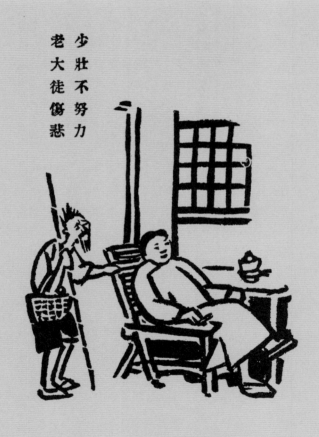

少壯不努力
老大徒傷悲

從小就要勤奮

知道這兩句詩的人很多。我現在把這首樂府《長歌行》全部錄在下面："青青園中葵,朝露待日晞。陽春布德澤,萬物生光輝。常恐秋節至,焜黃華葉衰。百川東到海,何時復西歸。少壯不努力,老大徒傷悲。"

爸爸用最後兩句詩作了一幅畫,畫的是一個老乞丐在討飯。討飯的人當然也有不得已的,或者遇到天災人禍,暫時行乞求生。但確實也有從小懶惰成性,以致老大徒傷悲的。你看那被乞討者煙茶伺候,蹺着二郎腿,無所事事地打發着時光,那老乞丐,彷彿就是他未來的影子。所以我們總是勉勵孩子們要努力用功讀書,長大後成為國家的英才。

但是,在用功讀書的同時,可千萬要注意自己的品德和素質啊!

這幅畫收載在 1944 年出版的《世態漫畫》中。當時印刷條件差,只能製木版。我們現在不加修改,凡木刻的畫,均保留原樣。

(吟)

打了橙香
醜了姑娘

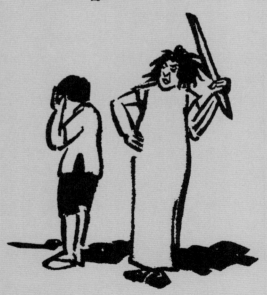

一個人總希望自己給人以美好的印象。不然，為什麼要穿戴整齊，女同志還要精心化妝一番。可是，人們往往不注意自己的表情。請看畫中，那個姑娘打了丫頭梅香，痛的雖然是梅香，哭的也是梅香，但形象變醜了的，卻是姑娘她自己。

在街上，經常可以看到有人在公交車上搶座位，有人在公共場所罵人，甚至打架。他們穿得可漂亮呢。但是他們只注意穿戴美，卻忽略了形象美、心靈美。有的人學西方國家，但只學了物質文明，卻沒有學他們精神文明中好的一面。我替他們惋惜！

（吟）

損壞了自己的形象

家有三畝田
不離縣門前

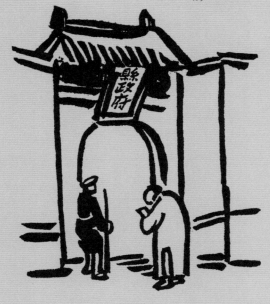

為三畝田彎腰

三畝田，實在不算多。但舊社會的一個老百姓有了三畝田，這麻煩可就多了。

今天，縣裡傳你去交這個稅，明天，又叫你去捐那個賦，隔三差五，總有各種名目的捐稅。

去縣政府是不好受的。首先，那守門的把住了第一關。你得向他懇求，深深鞠躬，他才放你進去。裡面還有幾道門，門警一個比一個兇，有時你還會挨打，因此，還得多順着點，否則的話，惹怒了他，他會以各種名義向你敲詐勒索。這麼一來，錢不夠付稅了，只好回家，補足了再去跑一趟。

甲稅剛納完，乙稅又來了。總之，各種苛捐雜稅非把你榨乾才罷休。縣政府前的路都給這些人踏平了。為來為去，就為了這三畝田！

（寶）

家有千金
不如薄技在身

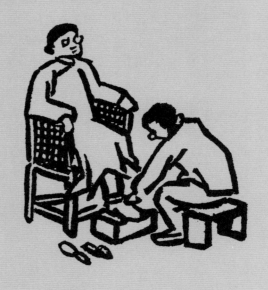

千金，是好大一筆錢啊。誰有了它，似乎吃不光，用不完了。其實不然。如果只出不進，錢財再多總有一天會用光。有道是"坐吃山空"嘛！

常在馬路邊、商店裡看到這樣的標語：財源廣進。"進"是很重要的。進，就是收入。要不斷地有收入，才能生活下去。你若是有一技之長，就能靠它過活。

記得從前家鄉有一個非常富有的大家庭，當家人只顧讓子孫用錢、享受，卻不注重讓他們學知識、學本事。他們長大後只會用錢，不會賺錢，弄得窮極潦倒，連自身都養不活。哪怕會擦皮鞋，會掃弄堂，會縫衣服，會炒個菜，都有活路。可是他們年輕時什麼都不學，長大後再學就來不及了，因為已經養成了好吃懶做的惡習。所以，寧可學得一技之長，也不貪圖家有千金。

（寶）

若靠千金，坐吃山空

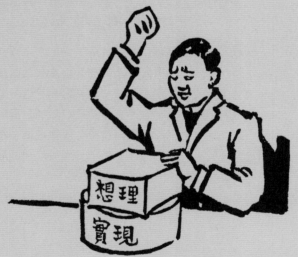

人總有理想。沒有理想的人終日碌碌無為，不求上進，這是不好的。可是，有了理想而不去爭取實現，等於空想，也是不好的。

畫中人緊蹙眉頭，異常煩悶，這就是因為他的理想無法實現。他的理想是方的，現實的環境卻是圓的，而且方比圓大，怎麼可能讓理想就範而實現呢？於是他煩悶，他苦惱，舉起拳頭——舉起拳頭又有什麼用？一拳頭下去，理想不就給打破了嗎？這樣蠻幹怎麼行！

既然有了理想，就該努力為理想的實現創造條件，理想才能成為現實。

（吟）

舉起拳頭有什麼用

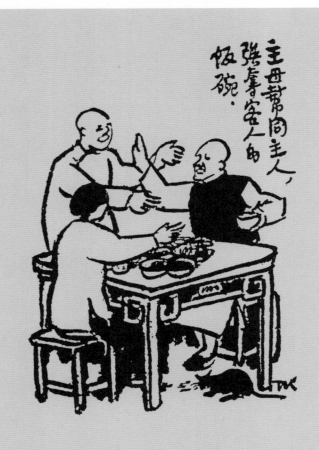

主母常同主人，搶奪客人的飯碗。

過分客氣叫人難受

畫中的情況使我想起了爸爸的一篇文章《作客者言》。作客者見到主人，就得拱手，彎腰，彎到幾乎拜倒在地。然後，主人一定要客人"請上坐"，坐到最裡面、灰塵最厚、甚至有燕子糞的太師椅裡。好容易等到客人來齊了，便開始一一入座。為了安排座位，主人把客人拖過來，拉過去，像打架一般大鬧了一場。接下來便是灌酒，主人多多益善地勸客人飲酒，似乎一定要把每位來客灌醉，直到嘔吐方休。最後是勸飯：客人說吃飽了，主人硬要為他再添；客人說只要添半碗，主人硬給他添滿滿一碗，甚至讓僕人站在一旁，"監督"客人，躍躍欲試地恨不得來奪客人的飯碗，弄得客人三口併作兩口，急急吃下，最後胃裡積滯，回家晚飯都吃不下。客人受到主人"異常優禮的招待"非常吃力，回到家裡好像"被打翻了似的"。父親在另一篇文章裡甚至把宴會說成是"最合理的一種惡劇"。

畫中男女主人合力奪客人的飯碗，客人皺起眉頭有點吃不消了。確實，過分客氣反而叫人難受。

（寶）

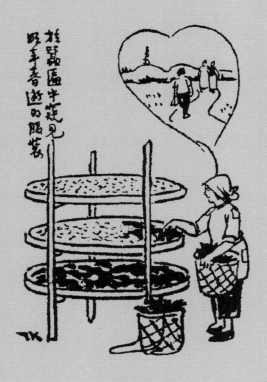

養蠶是很辛苦的。蠶很小的時候，桑葉要用葉刀切細了餵。如果碰到下雨天，桑葉必須用布擦乾了才能餵。蠶眠的時候更辛苦。在蠶的成長過程中一共要眠三次，每次眠畢甦醒，便脫下一層殼，蠶就長大了一些。蠶眠時，尤其是三眠時，養蠶人半夜也要起來察看，如果看到蠶甦醒了，就得趕緊餵桑葉。

畫中姑娘正在餵桑葉，桑葉是大張的，可見蠶已經養得很大了。她一邊餵葉，一邊在心裡盤算：這會兒結了繭，賣掉繭子所得的錢一定不少。除了留下一筆供家裡日常開支外，餘下的可以用來添購一些必需品。自己身上的衣服已經打了好幾個補丁，有必要上街去剪幾塊漂亮的料子，做一身亮麗的服裝，春遊時就不怕沒衣服穿了。

（寶）

養蠶人的憧憬

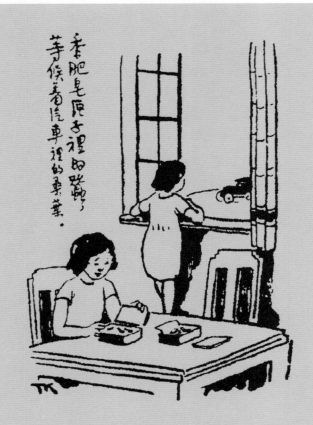

看了這幅畫，想起了兩首詩："昨日入城市，歸來淚滿巾。遍身羅綺者，不是養蠶人。"（北宋張俞：《蠶婦》）"子規啼徹四更時，起視蠶稠怕葉稀。不信樓頭楊柳月，玉人歌舞未曾歸。"（南宋謝枋得：《蠶婦吟》）城裡渾身上下穿綾羅綢緞的人卻都不是養蠶人，使蠶婦看了傷心得流淚。凌晨起牀來餵蠶的蠶婦沒想到高樓大廈裡的有錢人竟還在通宵達旦地唱歌跳舞！兩首詩都反映了養蠶人的辛苦和貧窮。

我的故鄉是絲綢之鄉。地裡種滿桑樹，家家戶戶每年都要養蠶。蠶的成長過程中要"眠"三次。爸爸畫過一幅畫：《三眠》。一位姑娘半夜舉着蠟燭來查看：三眠的蠶若是已經甦醒過來，就得趕緊餵葉。

但是畫中兩個姑娘養蠶，卻是為了好玩。蠶養在香皂盒子裡，城裡沒有桑樹，桑葉要開汽車到鄉下去採。她們把蠶當寵物來養，覺得很好玩的。她們根本不知道養蠶人的苦！

（寶）

城裡人養蠶

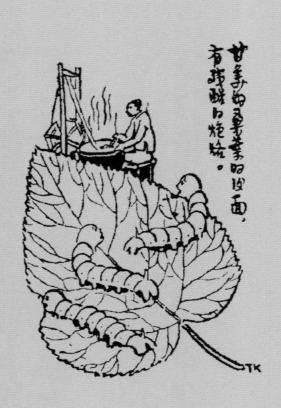

我的故鄉是絲綢之鄉，我從小就看慣了養蠶。蠶養到最大的時候，幾乎有小拇指那麼粗，我常把它拿在手中玩。蠶結了繭子，便可用來繅絲，就是把蠶繭浸在熱水裡抽出蠶絲。那繭裡的蛹呢？自然是燙死了。

圖中三條蠶正在吃桑葉，它們都有臉，臉上的表情是擔憂：今天吃甘美的桑葉，明天呢？其中一條蠶已經看到了桑葉後面有殘酷的炮烙。炮烙原是古代一種酷刑：將犯人在燒紅的銅柱上烙死。這裡用來比方繅絲。

我平時穿絲綢衣服，只覺得滑溜溜挺爽的，從來沒有想過絲綢的來歷。如今看了這幅畫，再穿綢衣，會感到似乎有許多條蠶在身上掙扎，因為一件綢衣的代價是千萬條蠶的性命！

（寶）

一件綢衣的代價

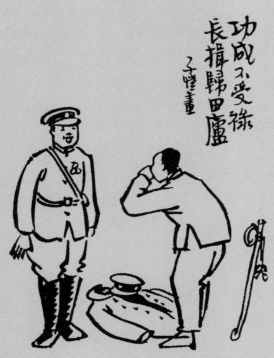

《功成不受祿，長揖歸田廬》這幅畫裡畫的是兩個軍人，其中一個顯然立了戰功，他面前那個軍人大概表示可以替他去討賞。可是他認為立功是他份內的事，是他作為軍人的天職。但他不願受賞，他向他作一個揖，表示寧願解甲歸田。

看到這幅畫，總使我想起介子推。小時候，爸爸教我們讀《古文觀止》。在《左傳》中有一篇《介子推不言祿》，講的是晉文公賞賜那班跟他逃難出去的臣子，介子推不去求賞，反而和母親兩人躲到綿山上去隱居起來。等到晉文公覺悟而派人去請時，介子推堅決不肯下山。傳說晉文公火燒綿山，以為總會把介子推逼下山來。豈知固執的介子推寧可燒死在綿山也不下來。

後來我又聽到了京劇《焚綿山》，說的也是這個故事。

眼前這幅畫，情況不也跟介子推差不多嗎？

(吟)

介子推不言祿

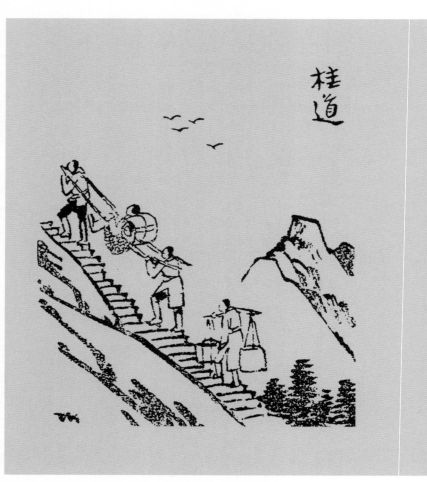

「藝術的逃難」

1939年，日本侵略軍在廣西南寧登陸，逼近宜山。當時爸爸帶着我的哥哥姐姐在宜山，老弱都被安排在思恩（今環江）。有一天，媽媽接到爸爸長途電話，說馬上要逃難到貴州去，叫我們連夜收拾行李，次日到40里外的德勝去等他和哥姐們的汽車經過時載我們。我們按指示去辦。可是到了德勝，不見車來，原來汽車失約。第二天爸爸步行90里路，夜裡到達我們的旅館裡。好容易在次日安排了姑媽和二哥擠上車，剩下媽媽抱着一歲的弟弟，還有七十多歲的外婆和十二歲的我，爸爸沒法再讓我們分批，但又擠不上車，只得僱"滑竿"（即簡單的轎子）和挑夫迤邐西行。三天後到達河池（今金城江）。在河池等了好幾天，實在叫不到車。旅館老闆要為自己的父親做壽，請爸爸寫副對聯。老闆拿來的是閃金紙，不吸水的，寫好後必須拿到人行道上去晾乾。豈知一線生機就在這裡。一個姓趙的汽車加油站站長看見墨跡未乾的對聯，打聽得豐子愷就住在樓上，便上來拜訪。於是就解決了車子問題，趕到貴州都勻與家人相會。

事後，有人戲稱我家這次逃難為"藝術的逃難"。

（吟）

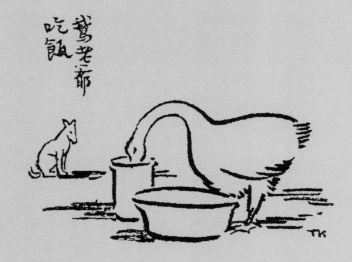

高傲的動物

在重慶沙坪壩時，我家造了一所簡陋的平房，取名叫"沙坪小屋"。有一回，爸爸的年青朋友夏宗禹要遠行，從北碚家裡送了一隻鵝到重慶託爸爸繼續管養。爸爸親自抱了這雪白的"大鳥"回到沙坪壩家裡，把它放在院子裡養着。這鵝會像狗一樣看門，見了陌生人就叫。它吃起飯來要人伺候，因為它吃吃飯，喝喝水，還要啃點泥，吃點草。在它啃泥吃草的期間，鄰近的雞狗就會過來搶它的飯吃。如果飯沒有了，鵝老爺就要昂首大叫，責備人們供養不周。真是高傲的動物！

儘管如此，這鵝能點綴庭院，解人寂寞，還能生蛋給我們吃。所以大家都喜歡它。到我們要返回江南時，不得不把鵝轉送給別人，那時還真有點戀戀不捨呢！

（吟）

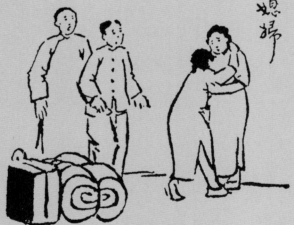

抱住了她的媳婦
狂呼母親

蜀道奇遇記

1942 年冬，父親在四川某小縣的一個旅館裡耳聞目睹一件真實的奇事：

范某帶了妻子和女兒玲姐逃難到衡陽，范某不幸在空襲中被炸死。范嫂為了生活，到李俠家幫傭，玲姐也在某團長家當女僕。後來團長陣亡，玲姐隨團長太太回到其故鄉——淪陷的南京。戰局的變化使母女失去聯繫。李俠的太太不幸病故，李俠當時 22 歲，范嫂雖已 32 歲，但生得年輕，且為人忠厚，後來他倆竟結為夫婦。當時李俠的父親老李獨自在南京鰥居。一次偶然的機會，老李在南京救了被日本鬼子追趕的玲姐。出於感激，玲姐最終嫁給了比她大二十多歲的老李。李俠出於孝心，把南京的父親（老李）及其繼室（玲姐）接了出來。兩對夫婦會面時，玲姐抱住了她的媳婦（小李之妻范嫂）狂呼母親。他們的關係真複雜啊！父親在文章的開端和末尾都寫了這樣一句話："啊！萬惡的戰爭！其結果除了家破人亡之外，還有這使人哭笑不得的副產物！"

（寶）

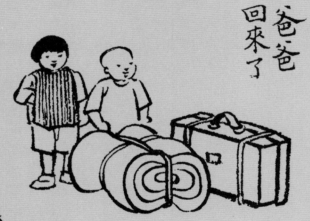

爸爸
回來了

TK

"爸爸回來了！" 孩子們嚷着。但畫面上並沒有出現爸爸。只是地上放着兩件行李——一個大鋪蓋，一隻大皮箱。兩個孩子笑嘻嘻地站在行李邊。行李多，爸爸自己拿不動，是坐車來的，現在忙着在家門口付車錢。

兩個孩子很高興。按慣例，爸爸回家來總是會買些 "好東西" 來給他們的。女孩看着鋪蓋想： "裡面一定有一個布娃娃。" 男孩看着皮箱想： "裡面一定有一輛玩具火車。"

（寶）

行李裡有「好東西」

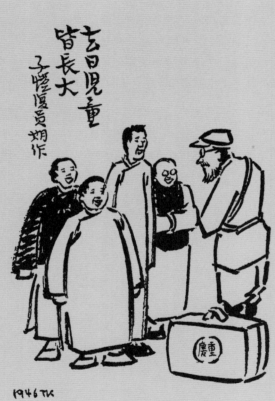

1945 年抗日戰爭勝利後，1946 年我們一家回到江南。爸爸一到上海，第一樁事便是到故鄉石門灣去憑弔緣緣堂。故居緣緣堂在戰爭中被焚毀。我們已經成了無家可歸的一群。

石門灣這個小鎮在抗戰期間是戰略要地，敵人曾經在此七進七出，全鎮一片荒涼，已經不可復識。爸爸走在街上，竟無一個認識的人。因為這些人戰前大都是孩子或少年，現在都已變成成人。爸爸說若要認識這些人，只有問他的父親叫什麼了。當時爸爸寫了賀知章的詩分送親友：「少小離家老大回，鄉音無改鬢毛衰。兒童相見不相識，笑問客從何處來。」

上述情況，與畫中十分相似。老兵看着眼前這些皆已長大的去日兒童，一個也不認識，只有問他的父親這些人姓甚名誰，才能回想起來。

（寶）

一個也不認識

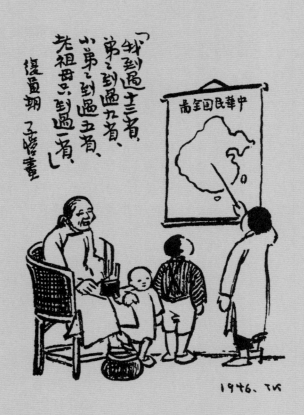

抗日戰爭開始，祖母留在家裡，父母帶着女兒，一家三口逃難到大西南，抗戰勝利後走大西北回到江南。這樣他們一共經過了十三省，其間第二個孩子出生，過幾年又生了老三，抗戰勝利回家時已是五口之家了。

大女兒指着全國地圖說："我到過十三省，弟弟到過九省，小弟弟到過五省，老祖母只到過一省。"

老祖母捧着水煙筒，踏着腳爐在聽孫女講。她哪兒也沒去，總算幸運，一直安然無恙。

經過一場戰亂，全家仍能團聚在一起，而且添了人口。

難怪老祖母一邊聽，一邊咧着嘴笑。苦盡甘來，從此她身邊有後輩孝順，可以安度晚年了。

（寶）

老祖母咧嘴笑

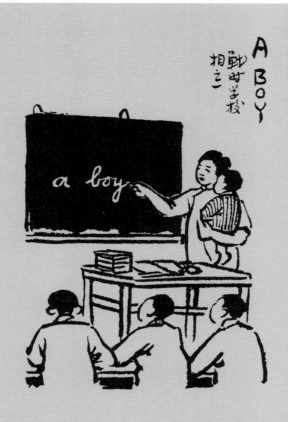

抗日戰爭時期，由於生活條件艱難，流動性強，孩子們往往不能及時受到教育。我自己就是這樣，初中只讀了一年，是以同等學歷考大專的。

當時，學校的師資也發生困難。畫中的女教師，是抱着孩子教課的。想必是英文老師奇缺，而當地又沒有托兒所，只得允許老師抱着孩子來教英文。

老師教的是 "a boy"，意思就是 "一個男孩"。她手裡正好抱的是一個男孩，倒好像是特地抱來作示範的。

聽說現在邊遠地區的山村裡，還有抱着孩子教課的。由此可見，西部大開發確實很有必要，非常及時！

(吟)

抱着孩子教書

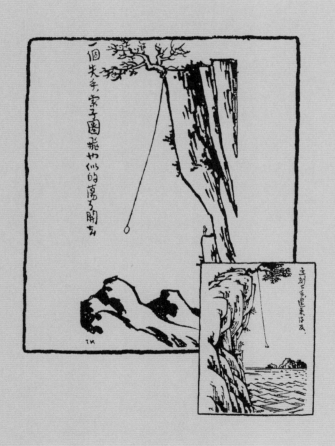

生死關頭

這是爸爸寫的一批故事之一。

荒山中有一處峭壁，峭壁凹處一個平台上有神鴉作巢，據說神鴉的蛋可治百病。有個孝順的青年因其母親病重，無藥可治，決定冒險去取神鴉的蛋。

他用一根又牢又長的繩索，一頭縛在峭壁頂上一棵老樹的樹幹上，把繩索掛下去，直掛到石壁凹處神鳥生蛋的地方，自己緊握繩索一把一把地緣下去，直到石壁凹處。但因峭壁是突出的，他離開神鴉的蛋還有兩丈的距離。他就用盪秋千的本領使繩索前後搖擺，搖擺的幅度越來越大，終於使他的腳踏住了峭壁凹處的石牀。他把繩索的下端打一個圈套在頭頸裡，便俯下身去把蛋放進布袋，掛在背上。不料一個失手，擺脫了頭頸裡的繩索圈，那繩索圈飛也似的盪開去，又盪回來，盪到離石牀三四尺處，然後又盪開去，再盪回來時離開石牀已有四五尺了。這時他腦中閃過一個念頭：如果第三次盪回來時不抓住它，他便永遠沒法離開這凹處；現在立刻下手，還來得及！當繩索第三次盪回來時，他當機立斷，一躍抓住了繩索，然後慢慢緣上去，終於保住了性命。

這位青年的成功，靠的是他聰明，靠的是他有毅然決然的果敢力。

（寶）

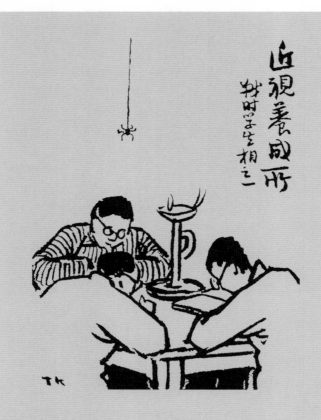

我的大學時代是在抗戰時期度過的。1941年在浙江大學
唸一年級，那時一年級辦在貴州遵義縣附近的永興鎮上。
小鎮上哪來發電廠，晚上做功課，就是靠一盞油燈。那
油燈比畫中的小得多，兩個人合用一盞。油燈裡的燈芯
經常要換，有時發現燈芯快用完了，手頭又沒有備用的，
就拿紗帶或布帶來代替。拿着油燈經過走廊去上廁所時，
風會把燈火吹滅，因此身邊必須備有火柴。油燈燈光暗
淡，而且搖曳不定，很傷眼睛！但是功課不能不做。一
年下來，眼睛哪能不近視。

其實，這種"近視養成所"不光是在學校裡有，家裡用
的也是油燈，因此家裡也有"近視養成所"。在家裡，
晚上點一盞油燈，談談話、聊聊天倒還可以，"昏昏燈
火話平生"嘛！但是作為知識份子，總要看書、寫字，
那就一定免不了要在鼻子上架起一副近視眼鏡了。

（寶）

家裡也有近視養成所

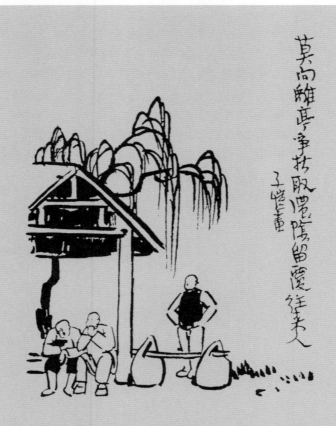

莫向離亭爭折取　慇懃留囑往來人

子愷寫

父親寫過一篇文章，題目是《楊柳》。他在文章中讚美楊柳："它不須要高貴的肥料或工深的壅培，只要有陽光，泥土和水，便會生活，而且生得非常強健而美麗。" "它長得很快，而且很高；但是越長得高，越垂得低。千萬條陌頭細柳，條條不忘記根本……時時借了春風之力，向處在泥土中的根本拜舞，或者和它親吻。" 父親喜歡楊柳，因為它 "高而能下" 、 "高而不忘本" 。

父親不但喜歡楊柳，而且喜歡畫楊柳。在這幅畫裡，離亭邊便有一棵柳樹。畫題採用的是清朝畢沅《青門柳枝詞》一詩中的兩句。

人們常喜歡攀折楊柳。但是你折我折，柳難成蔭。尤其是種在離亭邊上的柳樹，更不可折。亭邊種棵柳樹，讓過往行人在柳樹下坐一會兒，或者站一會兒，既感到陰涼，又恢復疲勞。奉勸來往路人不要折柳，讓它長得枝更粗，蔭更濃，以便留覆往來行人。

<div align="right">（寶）</div>

你折我折，柳難成蔭

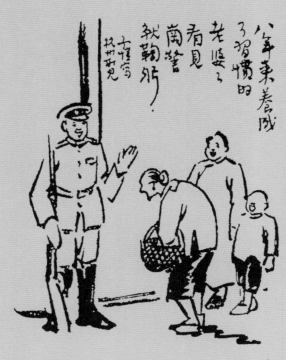

大約是條件反射

抗戰八年中，我們的生活很艱苦。我們曾經在逃難船上那個不大的船艙中一家九人擠在一起席地而臥；我們曾經忍着肚飢、淋着滂沱大雨坐在卡車上，逃向沒有日本鬼子的安全地帶；我們曾經在船上提心吊膽地看着敵機狂炸近在咫尺的南昌；我們曾經一天多次忙於逃警報；我們看見過被炸斷手臂、躺在血泊中的死者；我們曾經借住在走廊低得要碰頭的破舊小屋裡；我們曾經居住在窗外河灘上經常槍斃犯人的樓房裡；我們曾經住在供着死者牌位的祠堂裡；我們還曾與放着腐臭屍體的靈場為鄰……但是，儘管如此，我們與淪陷區的老百姓不同：我們始終與日本鬼子相隔一段距離。物質生活雖差，但精神上是舒暢的，感覺上是自由的！我們沒有嚐過路上遇到東洋鬼子搜身的味道，更難以想像向日本鬼子鞠躬時那種受到屈辱的心情。

可憐畫中的老太太已經習慣了這種受屈辱的生活，甚至到了抗戰勝利兩年之後，還是一見崗警就要彎腰。這大約是條件反射吧。

（寶）

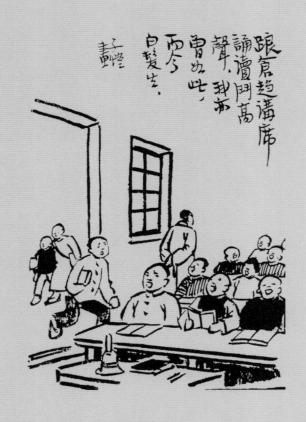

跟倉頡講席
誦讀鬥高
聲，我亦
曾如此，
而今
白髮生。

子愷畫

"跟蹌趨講席，誦讀鬥高聲。我亦曾如此，而今白髮生。"
這幅畫使我想起了舊時某種簡陋的小學：在農村或小地
方，一個班級往往只有一個老師教課，他負責各門功課，
從國文（即語文）、算術到自然常識，甚至體育。這有
點類似從前的私塾。老師既負責上課，同時也管上下課
搖鈴。同學們先後跑來上學，一到就急匆匆跑進教室加
入誦讀。他們都張大嘴巴哇哩哇啦背書。你聲音高，我
比你更高，幾乎是在喊，比誰喊得響。

老師在教室裡踱步。他回想起自己小時候上學，也是這
般模樣。倏忽幾十年過去了。從這些小學生身上，他看
到了自己孩童時代的身影。

（寶）

「我亦曾如此」

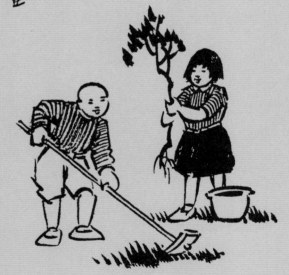

脱離了狹窄的瓦盆，移植到平廣的大地。

子愷畫

小樹種在狹窄的瓦盆裡，有礙其生長。把它移植到平廣的大地上，它就可以深深紮根大地，逐漸長成一棵枝葉茂盛的大樹。

有的父母喜歡把孩子關閉在家，成天灌輸書本知識，希望他長大成為一個知識豐富的學者。其實，讓孩子多與外界接觸，既能擴大知識面，又能增強其實踐經驗和應變能力。讓他一直守在家裡讀死書，恐怕只會使他成為一個迂腐的老學究。

孩子好比一棵小樹，最好是把他移植到平廣的大地上來。使他健康成長，成為對社會有用的人。

（寶）

小孩好比一棵小樹

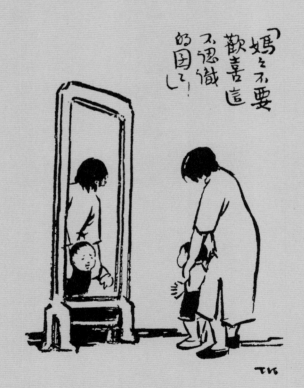

一個孩子生下來後，與他朝夕相處的往往是媽媽。媽媽餵他奶，媽媽替他換尿布，媽媽抱他出去玩……因此他見得最多的便是媽媽。大約長到四個月，見了媽媽就會從別人懷裡掙扎着撲過去要媽媽抱。在他幼小的心眼裡，媽媽是屬於他一個人的。

童真

大人很少給孩子照鏡子，他從來沒有看到過自己的模樣兒。有一次媽媽攙着他學步，走到一面大鏡子前。他看到媽媽攙着一個陌生小孩，不由得叫起來："媽媽不要歡喜這個不認識的囝囝！"媽媽低着頭，頭髮遮住了臉。我想她一定在笑，笑孩子童真的妬嫉，也笑孩子不認識自己。

（寶）

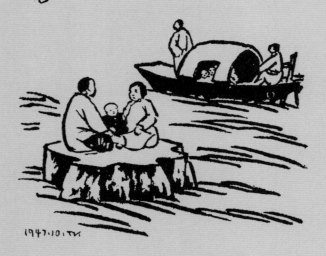

此畫作於 1947 年 10 月。那時正是物價頻頻上漲，國內民不聊生的時候。國民黨發行的"法幣"迅速貶值，百姓叫苦連天。

"水漲"，實際上就是物價上漲。物價上漲，對於那些官僚和大富商來說，影響不大。水漲船高嘛，日子照樣過得很舒泰，船裡人還爭着向窗外看風景呢。可是對於工薪階層來說就不同了：過不了幾天，買米的錢只能買鹽。他們不是悠然自得地坐在船上，而是愁眉苦臉，擠在水中一塊大石頭上。水漲高時，會把一家三口淹沒。可憐坐在父母中間的小孩不懂事，像船裡的人一樣，也在欣賞水上風光呢！

（寶）

水漲石沒

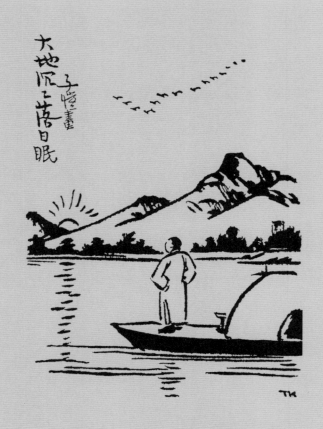

心中不免惆悵

這是李叔同（就是後來的弘一法師）為《晚鐘》（三部合唱）一歌寫的歌詞。全歌很長，現引開頭八句如下：

大地沉沉落日眠，平墟漠漠晚煙殘。
幽鳥不鳴暮色起，萬籟俱寂叢林寒。
浩蕩飄風起天梢，搖曳鐘聲出塵表。
綿綿靈響徹心弦，昀昀幽思凝冥杳。
⋯⋯

此歌作於 20 年代中期，歌詞中充滿了宗教氣息。父親歸依弘一法師，正是在這時期，父親寫帶有宗教意味的《漸》、《剪網》、《法味》等隨筆，也正是在這一時期。

畫中男子站在船頭上看日落。空中大雁飛過。望夕陽，聽雁聲，心中不免惆悵。此時此刻，他的心情大概與這首歌的情調是一致的。

（寶）

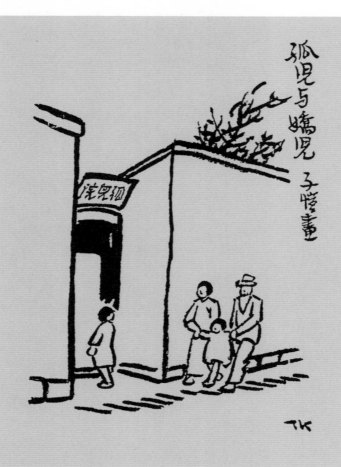

父母倆攙着他們的寶貝女兒走過一所孤兒院，正好有一個孤兒走進去，她回過頭來望望路過的一家子。此時此刻，不知她作何感想。

從小失去父母，當然是不幸的事。瞧，那個嬌兒好幸福，出門有父母雙雙攙着，想吃什麼就有什麼，想要什麼就有什麼。可是，世上的事沒有一成不變的道理。

試看如今的嬌兒，父母和祖父母四合一把愛集中到他一人身上，養成了一個小皇帝。如果再加上外祖父母，那就成為六合一了！小皇帝沉溺在愛的海洋裡，衣來伸手，飯來張口，用不着自己去奮鬥，拚搏，長大後還能有什麼作為呢？

相反的，孤兒從小失去父母之愛，他知道要生存，要有成就，就非得靠自己努力不可。"窮人的孩子早當家"，這句話是至理名言。

願天下的孤兒不要有自卑感，不要意志消沉，你們只要努力，會有光明前途的！願天下的嬌兒從溺愛的海洋裡掙扎出來，自強不息，丟掉你們的拐杖，闖出自己的道路，取得輝煌的成就！

窮人的孩子早當家

（吟）

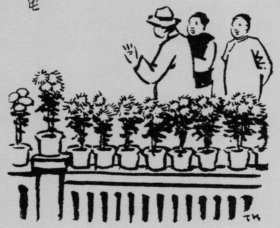

當時共我賞花人
檢點如今無一半

子愷畫

"當時共我賞花人，檢點如今無一半。" 這是北宋詞人晏殊的《木蘭花》中的兩句。

人生無常，當年在一起賞花的人，如今老的老了，死的死了。今年還能夠走到一起來賞花的，數數看，已經連一半都不到了。唐朝竇叔向的《夏夜宿表兄話舊》一詩中有兩句："去日兒童皆長大，昔年親友半凋零。" 正因為半凋零了，所以 "檢點如今無一半" 了。

光陰如水啊！《古詩十九首》中有這樣一句："為樂當及時，何能待來茲。" 為樂尚且如此，為學就更須及時了。所以爸爸常用東晉詩人陶淵明的《雜詩》中的四句來勉勵我："盛年不重來，一日難再晨。及時當勉勵，歲月不待人。" 我把它印在自己名片的反面，永志不忘。

<div style="text-align:right">（吟）</div>

及時當勉勵

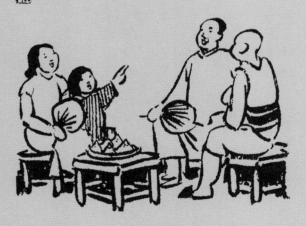

農曆七月七日，俗稱"七巧"，傳說這一天有一群鵲鳥會飛到銀河上架成一座橋樑，讓牽牛織女星這一對夫婦一年一度過銀河相會。我們家鄉有一種風俗，這天晚上要用瓜果齋供這兩位星神。孩子們還要在微弱的月光下穿針引線，穿得進的就算聰明。

畫中的孩子指着天上的星星，笑問牽牛與織女，是誰先過鵲橋來？

記得爸爸曾講給我們聽，有一首詩中有兩句話諷刺牛郎織女說："做了神仙還怕水，算來有巧也無多。"是啊，既然他們倆已是天上的星神，銀河僅一水之隔，每天都可以來來去去，還怕什麼水！

可是，在孩子們看來，神話好比一個甜蜜的夢，何必去與它認真，還是讓他們一年一度鵲橋相會吧！

（吟）

算來有巧也無多

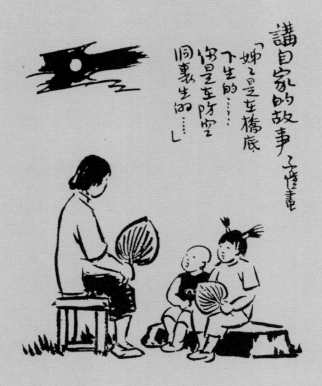

講自家的故事 子愷畫

「她z是在橋底
下生的……
你是在防空
洞裏生的……」

媽媽大肚子，快生孩子了。但空襲警報是無情的，管你正在生病還是快要臨盆，警報一拉響，你就得跑到安全的地方躲藏起來。一般人都逃警報，大肚子更要逃，因為她一個人代表着兩條生命！大腹便便走不快，還沒有走到防空洞，飛機已經臨頭，趕快就近在橋下避一避吧，總比走在大路上安全些。誰知肚裡的小寶寶不擇時機，偏要在這時降世。當時急壞了孩子他爸……

第二次懷胎，吸取了教訓：大肚子及時躲進了防空洞。肚子裡的小子不遲不早，就在這個時候出世，弄得家裡人措手不及，急得像熱鍋上的螞蟻一般。

如今兩個孩子都已長大，嚷着要媽媽講故事。媽媽靈機一動，就把他們"自家的故事"講給他們聽，他倆聽得津津有味。

（寶）

聽得津津有味

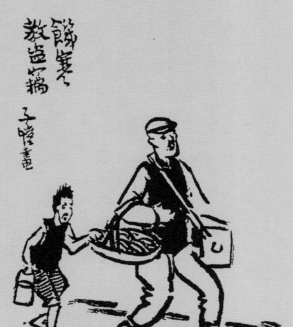

據說在某大學的學生宿舍裡，夜自修時忽然電燈的燈泡壞了，教室裡一片漆黑。同學們出於無奈，去把走廊電燈的燈泡"偷"了過來，以便繼續讀書溫課。這件事引起了議論。有人認為，大學生不該偷公家的東西，但另一些人則認為，如果自修室的燈泡不壞，大學生能安然溫課，那麼誰也不會想到去"偷"走廊電燈的燈泡。

同樣，畫中小乞丐如果不是為飢餓所逼，想必他也不會去偷油條吃。應該說，教他盜竊的是饑和寒。

看來偷竊行為也得具體分析。那些損公肥私的廠長、經理們，挺着大肚子躺在沙發裡，安然自得。其實，他們比起這小乞丐來，不知道要壞多少倍呢。

(寶)

有人比這小乞丐更壞

有人叫小名是福氣

我弟弟在嬰兒時代常常發出"恩狗、恩狗"的聲音，於是得了一個小名叫"恩狗"。後來為了好看一點，我們常把"恩狗"寫成"恩哥"。

弟弟長大後，我們習慣了，仍然叫他"恩狗"。記得有一次，有人提出："這麼大的人，還叫他恩狗，難聽嗎？"我們有點同感，都笑起來。可是爸爸不以為然地說："不！長大後有人叫小名，是福氣！我現在就很少有人叫我小名了。"爸爸說着，不免有點感慨。

我聽了這番話，細細思量，確實如此。有人叫小名，就說明還有比自己年齡大的長輩在世。有長輩，就是幸福！

眼前這幅畫，題目是："七旬誰把小名呼，阿姊還能認故吾。"這個老人年齡已屆七旬，竟然還有一位老姐姐見面時稱他小名。他一定感到非常親切。

看到這幅畫，我更理解爸爸以前那番話了。現在我弟弟已經六十三歲，我們還是叫他"恩狗"。

（吟）

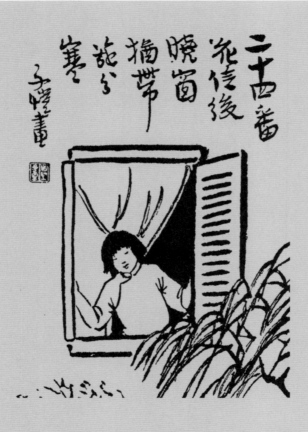

還沒到年底，掛曆就充滿市場。可使我最難忘的，卻是
爸爸自己製作的一張月曆。那是在他去世後我從他桌邊
牆上揭下來的。爸爸曾親筆寫出 1975 年（即他去世的那
年）全年的日子。陰陽曆都有，逢週日還加上個框框。
這樣一來，連星期幾也一目了然了。最有意思的是每隔
一段時期還注上兩個字：小寒，大寒，立春，雨水，驚蟄，
春分，清明，穀雨，立夏，小滿，芒種，夏至，小暑，大暑，
立秋，處暑，白露，秋分，寒露，霜降，立冬，小雪，大雪，
冬至，一共二十四個節氣。爸爸常對我說：這叫二十四
番花信。

《二十四番花信後，曉窗猶帶幾分寒》。二十四番花信
的最後一個節氣（按陰曆）是立春。所以這幅畫的意思
就是：過了立春後，早晨窗前還有幾分寒氣。

爸爸這張自製的月曆，原件現在保存在豐子愷故居緣緣
堂裡。他在世時，每過一天，就畫一條杠杠，一直畫到
臥病不起。看了這月曆，就令人心酸！

（吟）

一張令人心酸的月曆

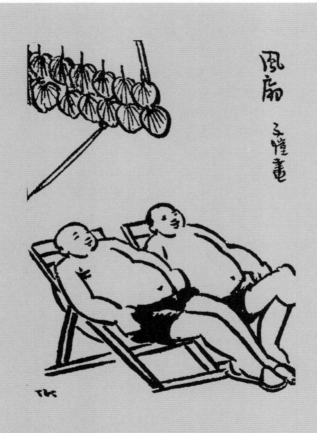

人工吊扇

從前，家鄉的小鎮上沒有發電廠，沒有一家有電燈、電扇，一到晚上，河邊坐滿了乘涼的人。但總不能在河邊坐個通宵，夜深了還得回到屋裡來。有一年夏天特別熱，這兩個大胖子躺在家裡熱得實在吃不消，他們想出一條妙計：用兩排蒲扇連在一起，造成一把很大的人工風扇，請一個人在後面拉動繩子，人工風扇就颳起了習習涼風，使胖子們感到涼快。

記得抗戰前，我家也有過類似的人工風扇，它是用布製成的。我們圍桌吃飯的時候，由一名女工拉動頭上的一片布扇，發出陣陣涼風，連拉風扇者自己也能吹得到風。在沒有電的小鎮上，夏天裝上這樣一把人工吊扇，倒也是一個好辦法。

（寶）

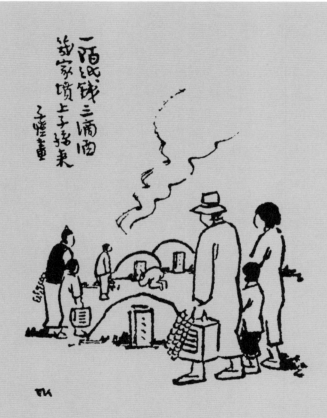

一滴何曾到九泉

為了節約木材和土地，現在提倡火葬。可是火葬以後，人們還是要把骨灰裝進骨灰盒中，甚至再把骨灰盒葬入墳墓裡。這樣一來，土地還是不能節約。

人們常說：「入土為安。」其實，入了土也不一定就安了，還要惦念子孫是否來上墳。墳地一般都在效遠地區。每年清明，車水馬龍，大批大批的人湧向墓地，看起來似乎天下多孝子。其實，若干年後，去的次數就會減少。到了第三代、第四代手裡，還有幾個人會往墳地上跑？那時，入土的人會作何感想？——如果他們能有感想的話。

讀了北宋詩人黃庭堅下面這首詩，我看偏愛土葬的人多少會醒悟一點：「南北山頂多墓田，清明祭掃各紛然。紙灰飛作白蝴蝶，淚血染成紅杜鵑。日落狐狸眠塚上，夜歸兒女笑燈前。人生有酒須當醉，一滴何曾到九泉。」

(吟)

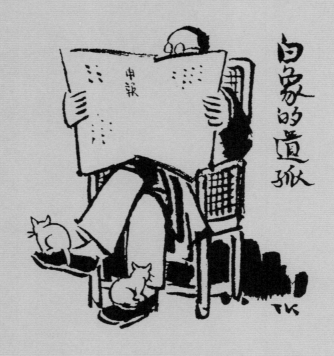

似乎腳上天生成有兩隻小貓

這幅畫是隨筆《白象》的插圖。

1947 年，爸爸從上海帶回一隻白色母貓，說是二姐的鄰居託付代養的。母貓名"白象"，長着一雙"日月眼"。有一天，它到隔壁招賢寺去帶回來一隻斑花雄貓。兩三個月後，產下五子，三白兩斑。後來死去二子，又被我們送掉一子。白象自己後來也老死了，只剩下兩隻遺孤小白貓。

這兩隻小白貓很可愛，每當爸爸坐下來看報或喝酒時，它們就爬到他的腳上，一高一低，一動一靜，別人看見了都要笑。而爸爸卻習以為常，似乎覺得一坐下來，腳上天生成有兩隻小貓似的。

爸爸為白象一家寫了一篇文章。後來我家養了一隻黃貓，再後來養了一隻小白貓。爸爸又為貓寫了一篇文章，叫《阿咪》。在這篇文章裡，爸爸講了貓坐到客人頭上去的光景，還戲稱貓為"貓伯伯"。這下就闖下了滔天大禍，這裡就不多講了（參《貓伯伯無理了》）。

（吟）

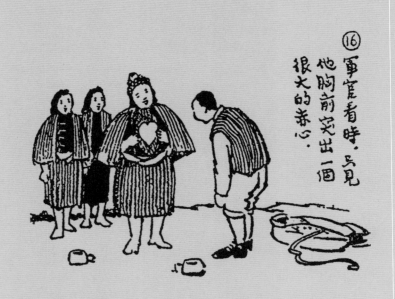

⑯軍官看時，只見
他胸前突出一個
很大的紅心．

赤心國

逃難途中，我們幾個大孩子都失學。爸爸時刻不忘我們的學業，只要生活稍稍安定，便請人為我們補習數學、英文，他自己教我們國文（即語文）。當我們暫時安頓在貴州遵義時，為了讓我們練練筆，他每週講一故事，叫我們用自己的話記下來，給他批改。《赤心國》便是當時講過的故事之一。

故事寫一位軍官在空襲時和很多老百姓一起躲進一個很大的山洞，不幸炸彈落在洞上，所有的人都被炸死，只有軍官一人因躲在大洞深處而幸免於難。但出口已被堵住。他為了求生，只有往洞的深處走，最後出得洞來，發現自己來到了一個理想的國家：這裡每個國民胸前都有一顆赤心，國王的赤心最大，官的赤心小些，百姓的更小。國內只要一個人挨餓、受凍或有難，國王、官和百姓們都會感到肚飢、寒冷和不安。國王最先感覺到，趕快和大家一起找到那個人，為他解決問題，然後大家都感到飽了，暖和了，安定了。這赤心國很像陶淵明筆下的桃花源。從這個故事中，我們可以窺見爸爸在那戰亂年代裡心中的嚮往。

（寶）

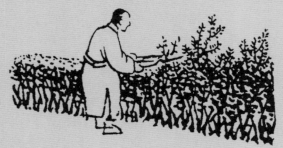

剪冬青聯想

TK

這幅《剪冬青聯想》原本是 1948 年畫的護生畫。爸爸不喜歡人工的矯飾，而歌頌自然美。所以他反對把冬青剪得一樣齊。他情不自禁地把冬青比作了人，於是出現了這可怕的情景。

在 1962 年上海第二次文代大會上，爸爸上台發了言。同年 5 月 12 日，這番話以《我作了四首詩》為題，發表在《解放日報》上。

當時爸爸還沒有嚐到捱整的味道，所以在發言的末了"大放厥詞"："既然承認它是香花，……那麼最好讓它自己生長，……不要干涉它。……種冬青作籬笆，……或高或矮，原是它們的自然姿態，很好看的。但有人用一把大剪刀，把冬青剪齊，彷彿砍頭，弄得株株冬青一樣高低，千篇一律，有什麼好看呢？倘使這些花和冬青會說話，會暢所欲言，我想它們一定會提出抗議。"

這番話埋下了禍根，"文革"一來，爸爸就吃足了苦頭。

（吟）

不要千篇一律

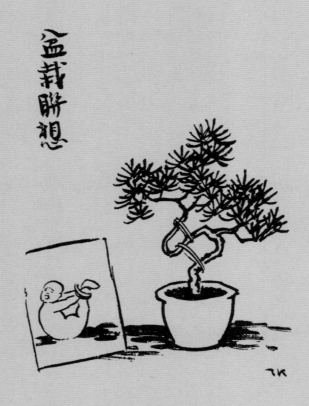

盆栽是我們司空見慣的。一棵松樹被扭曲成畫中的模樣，我們只覺得好玩，不會有別的想法。我一直還以為它是天生如此的。

可是爸爸不是這樣看的。他一向歌頌自然，反對造作。看見這樣的盆栽松樹，他會搖頭歎息。我問他為什麼，他說：「如果松樹是小孩，從小被捆綁起來，你說好看不好看？」我連連搖頭。

後來他畫了這幅畫，題為《盆栽聯想》。我每次看了這幅畫，心裡就難過。從此以後，我再也不喜歡被扭曲的盆栽了。

爸爸真是一個具有豐富想像力的藝術家啊！

(吟)

具有豐富想像力的藝術家

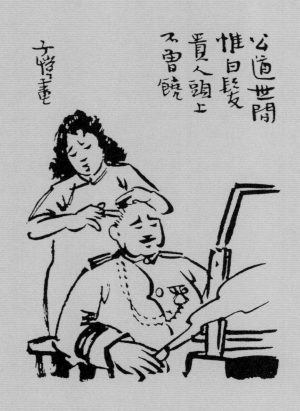

老兵功雖高，白髮不曾饒

畫中一個老軍人，胸前掛着大勳章，挺胸突肚，夠神氣的。立過大功的人，社會地位高，受人尊重，物質生活好，要啥有啥，什麼都不缺。但有一件事常使他愁眉不展：可恨頭上的白髮眼看着越來越多！叫老婆用鑷子替他一一拔除吧，可是"野火燒不盡，春風吹又生"。拔過之後不久，又是滿頭白髮了。

世間不公道的事儘管很多，但老和死卻對世人一視同仁，所以說，老兵功雖高，白髮不曾饒。

（寶）

行樂直須年少，
樽前看取衰翁。

子愷畫

1948.TK

歲月不待人

這位老人想行樂：或通宵暢飲，或遊山玩水。但他已經衰老，力不從心了。看他如今這個模樣，路也走不動，山也不能爬，只好呆在家裡，借酒消愁。所以李白說："人生得意須盡歡，莫使金樽空對月。"陶淵明也喜歡及時行樂。

行樂，當然要及時。我們老姐妹幾個，相約出門遊玩，每年遊一地。十幾年來，武夷山、九寨溝、張家界、泰山、峨嵋山、大西北、大西南，都去過了。要趁着身體還健，多出門走走，有益身心健康。

行樂要及時，為學更要及時。盛年不重來，一日難再晨。及時當勉勵，歲月不待人！無論行樂或者為學，都要抓緊時間。該玩耍時玩耍，該學習時學習。"莫等閒白了少年頭，空悲切。"

（寶）

此畫作於 1948 年。在那個年代，物價飛漲，民不聊生。

新年到了，按習慣大家都要穿新衣。爸爸是知識份子，收入不多，一家五人都要做新衣，這筆開支太大。這樣吧，其他人將就着點，穿半新的衣服即可，唯獨最小的兒子不能虧待，替他新做一件小大衣，讓他開心開心，大家看了也高興。

可是一件小小的衣服，卻花去了爸爸大大的一筆錢！弟弟的新衣，就是爸爸的薪水。因為物價不停地飛漲，等到新衣做成，爸爸的薪水早已貶值。

(寶)

新衣做成，薪水貶值

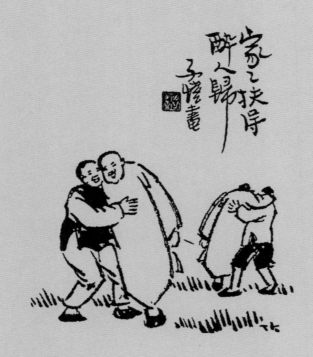

小心跌倒

1922 — 1924 年間，我家住在浙江上虞白馬湖。當時爸爸在春暉中學任教，與同事劉叔琴貼鄰，夏丏尊與劉熏宇也住在附近。這四家中，哪一家開一罈紹興酒，便相邀同飲，興盡方散。有一次爸爸喝得醉醺醺的，獨自跌跌撞撞沿着小路走回家來。小路的一邊是房屋，另一邊是河。他說，當時雖然已經喝醉，頭腦卻還清楚，走在小路上身子總是偏向房屋一邊，生怕跌入河中。

爸爸直到晚年還是喜愛喝酒。晚飯還沒開始，他一人先喝起酒來，直到家裡人晚飯用畢，他才稍稍吃點飯，有時乾脆不再吃飯，就此結束了晚餐。他說：酒是用米做的，喝了酒可以不再吃飯。

爸爸喝的是黃酒，邊喝酒邊談天，從未喝到大醉過。他說：「唯酒無量不及亂。」（《論語》中語）就是說，喝酒有個限度，不可喝到神志昏亂的程度。畫中兩人顯然喝過了頭，都已爛醉如泥，東倒西歪，叫攙扶的人支撐不住。到家還有一段路呢，小心跌倒啊！

（寶）

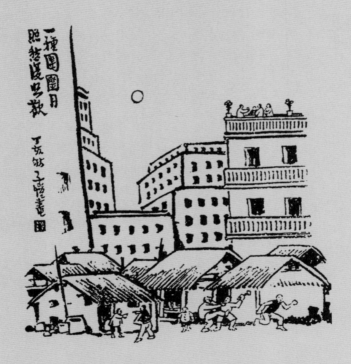

「貧窮教打罵」

畫中那些矮小的茅屋，上海人稱為棚戶。棚戶集中之地，稱為棚戶區。解放前窮人多，棚戶區也多。那時貧富十分懸殊，在棚戶區的上方，同時有另一些人在高樓賞月，舉杯暢飲。

如今，經過幾番舊區改造，棚戶區幾近絕跡了。隨着貧窮人家經濟條件的逐步改善，人也漸漸變得文明起來。

父親畫過另一幅畫，題目是"貧窮教盜竊"，畫一個餓瘦的男孩正伸手去偷他前面的小販籃裡的油條。我想，眼前這幅畫說明了"貧窮教打罵"。請看畫中人：你打他的肚子，他踢你的胸脯；你指着鼻子罵他"浮屍"，他擺開架式咒你"赤佬"；……為來為去，還不是為了窮。肚子餓了，沒錢買米；天氣冷了，沒錢買衣；人死了，沒錢買棺材……煩惱的事多着呢，哪得不吵架、打罵！

無論先富後富，但願大家都富起來。我相信，隨着溫飽的基本解決，隨着生活水平的逐漸提高，互相打罵的現象自會逐漸減少，兩個文明就不難做到。

（寶）

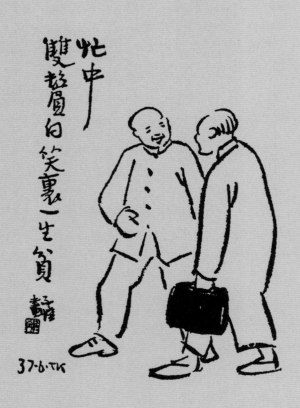

忙中

雙鬢日白笑裏一生貧

37.6.TK

現在的人都不喜歡「貧」字

"忙中雙鬢白，笑裡一生貧。"這幅畫作於 1948 年。大概是爸爸自己的寫照，或者是為當時的窮公務員畫的。後來他又用這兩句詩寫過一副對聯。其實，在《白香詞譜箋》裡，原句是"吟中雙鬢白"。爸爸把"吟"字改成了"忙"字，更符合於他的實際情況。

我也很喜歡這副對聯，因為我確是在忙中白了雙鬢。下聯的"笑"字，是我所追求的。我總覺得和某些不幸的人相比，我的晚年相當幸福。我要爭取多笑笑。至於"貧"呢，我算不上貧。可是，我們的祖國越來越富，到那時候，像我現在這種生活水平恐怕就不能算富了。至少我並不忌諱"貧"字。

奇怪的是，當我寫了這副對聯在新加坡參加義展時，別的書畫都好銷，唯獨這副對聯賣不出去。看來，現在的人都想致富，都不喜歡這個"貧"字。

不過，我還是很喜歡這副對聯。我們富了，也不能忘記窮的時候。再說，只要你經常笑，你的身體一定會健康；只要你一直忙，不懶惰，你總有一天會轉貧為富，轉富為更富！

(吟)

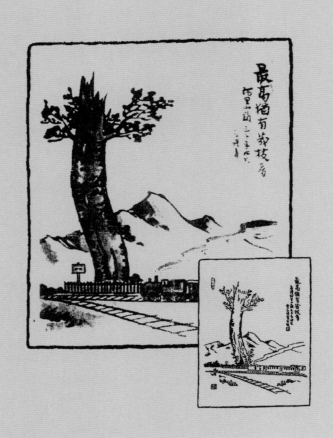

1948 年 9 月，爸爸帶我去台灣，待了約兩個月。

在台灣，我們遊了阿里山。山上有一株三千年的古樹，雖然長得矗天般高，最上方還是青蔥依舊。當地人稱之為 "神木"。爸爸仔細觀察了一番，回到住處，就憑記憶重新構圖，畫了一幅風景畫，題上："最高猶有幾枝青——台灣阿里山巔三千年神木豐子愷畫並題。"

這幅畫不記得當時是否在哪兒發表過。我這裡保存着 1949 年 9 月 15 日登在《華僑日報》上的剪報，非常不清楚。為了讓這幅畫能與讀者見面，我們千方百計地設法修復了它。我和大姐都是七八十歲的老人，已經為漫畫全集找了四千多幅畫，再也無力找到比這幅畫更清楚的複製品了。後來上海中國畫院為我們提供了一幅同題的彩色畫，現在一併登載在這裡，以便讀者對照。

（吟）

阿里山神木

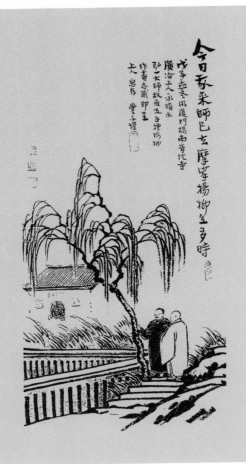

今日蒙采師已去摩挲楊柳至多時

戊子正春閒居門謁南普陀寺
廣治上人索福禾
弘一大師故居友人達西硯
作畫志感即呈
上人惠存　豐子愷畫

師生之情

1948 年冬，爸爸和我遊畢台灣，來到廈門。這裡曾經住過爸爸的老師和歸依師李叔同——弘一大師。

這時候，爸爸通過弘一大師認識的通信朋友新加坡廣洽法師正好在廈門。兩人通信 17 年後初次見面，不勝欣慰。廈門南普陀後山，有弘一大師的故居和親手種植的楊柳。由廣洽法師引導，爸爸專誠上山拜謁。

看到老師手植的楊柳，爸爸不勝感慨。他多麼希望抗日戰爭勝利後能重新拜見弘一大師，可是，弘一大師已經在 6 年前去世了！爸爸用手一遍遍地撫摸着樹幹，沉吟半晌。回家後，他就畫下了這幅畫送給廣洽法師：《今日我來師已去，摩挲楊柳立多時》。下面的小字是："戊子孟冬遊廈門，謁南普陀寺廣洽上人。承指示弘一大師故居及手種楊柳，作畫志感。即呈上人惠存。豐子愷。"尊師懷師之情，躍然紙上。

（吟）

幸福的雞

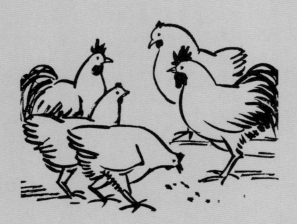

TK

此雞真幸福

光明山普覺寺在新加坡。父親的方外好友廣洽法師從新加坡寄來一份資料，正好充實《護生畫集》第三冊的內容。父親寫了一首白話詩，用不着我解釋，一看就知道五隻雞的來歷了。

"我作護生畫，七十差一幅。星洲廣洽僧，寄我一函牘。自言上元日，乘車訪幽獨。車中有乘客，繩縛五雞足。云將去割烹，以助元宵樂。五雞見老僧，叩首且舉目。分明求救援，有口不能哭。老僧為乞命，願用金錢贖。番幣十五元，雪此一冤獄。放之光明山，永不受殺戮。此僧真慈悲，此雞真幸福。我為作此歌，又為作此幅。護生第三集，至此方滿足。"

護生畫是父親為他的老師弘一大師祝整壽而作的，從五十歲作 50 幅，一直到一百歲作 100 幅，一共 450 幅。

(吟)

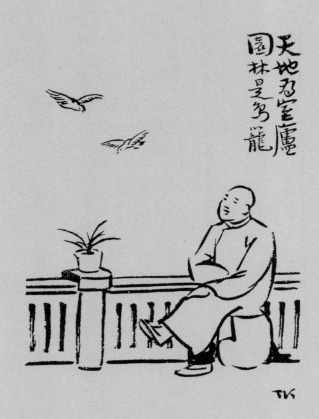

把鳥兒關在籠子裡，是很殘酷的。放在外面，讓它們以天地為室廬，以園林為鳥籠，這是很好的辦法。但是，把鳥任意放飛，不能隨時欣賞，所以人們大都把鳥關在籠子裡。

被關在籠子裡的鳥就好比坐牢，失去了自由。

記得我丈夫阿崔在世的時候，養了一隻從外面飛來的藍色的嬌鳳。起初把它關在籠子裡，還為它配了一個丈夫。不久，它們生了蛋，孵出了小鳥。那藍色的嬌鳳很親近人，放它出來一會，它會跳到阿崔肩上，啄他的鬍鬚，煞是可愛。後來，阿崔乾脆把它們全家都放出籠來，任其在房中隨意飛翔。這下可不得了。鳥兒是自由了，可滿房間的鳥屎，擦也擦不完！

後來，阿崔去廣州了，我替鳥兒一家定做了一隻特大的鳥籠，把它們一一收了進去。最後，還是連鳥帶籠送給了我侄子的一個同學了事。

養鳥，還是以天地為室廬，以園林為鳥籠的好！

（吟）

給它們自由

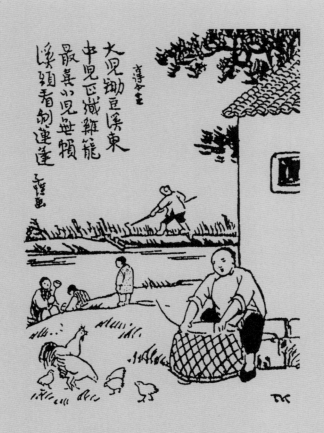

宣揚發家致富有錯？

南宋詞人辛稼軒（辛棄疾）的一首"清平樂"叫《村居》的，全文如下："茅簷低小，溪上青青草。醉裡吳音相媚好，白髮誰家翁媼。大兒鋤豆溪東，中兒正織雞籠，最喜小兒無賴，溪頭臥剝蓮蓬。"爸爸喜歡其後半闋的詞意，以此為題作了這幅畫，只是把"臥剝"改成了"看剝"。可是，在所謂的"文化大革命"中，這幅畫卻成了一條罪狀。"造反派"批評說，這幅畫是宣揚個人發家致富的小農經濟思想，是鼓吹單幹，重新顛倒歷史，讓貧下中農吃二遍苦！

現在改革開放了，政府鼓勵發家致富。這一戶農家個個勤勞，大兒鋤地，中兒編織，小兒雖然沒做事，百無聊賴，在溪頭看人家剝蓮蓬，可他畢竟年紀還小啊，看着看着，將來長大了也就什麼都會做了。

辛稼軒畢竟是詞人，他描寫農家生活，特地在小兒身上用了"無賴"一詞，可作者卻偏偏最喜歡小兒。爸爸也畢竟是藝術家，他也最欣賞辛稼軒在小兒身上用的詞兒。自己欣賞之不足，還要講給我聽，教我如何認識這一幅農家圖。

（吟）

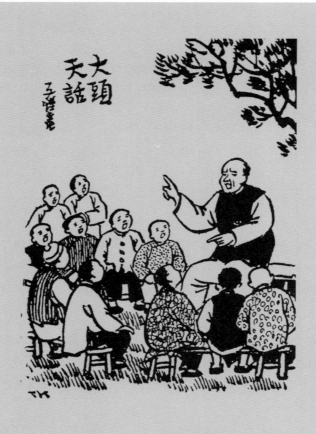

這幅畫是爸爸為周作人的《兒童雜事詩》所配的插圖。原詩是這樣的："曼倩詼諧有嗣響，諾皋神異喜重聽。大頭天話更番說，最愛捕魚十弟兄。"在"大頭天話"下有一個注解："為兒童說故事，多奇詭荒唐，稱曰大頭天話，即今所謂童話也。十兄弟均奇人，有長脚闊嘴大眼等名，長脚入海捕魚，闊嘴一嚐而盡，大眼泣下，遂成洪水，乃悉被冲去云。"

我們家鄉也是把故事稱為"大頭天話"的。我們小時候最喜歡聽爸爸講"大頭天話"。我們聽"大頭天話"時，神情貫注，興味津津。這幅畫裡的孩子也是一樣。看來講故事的人正講到高潮處。

(寶)

故事講到高潮處

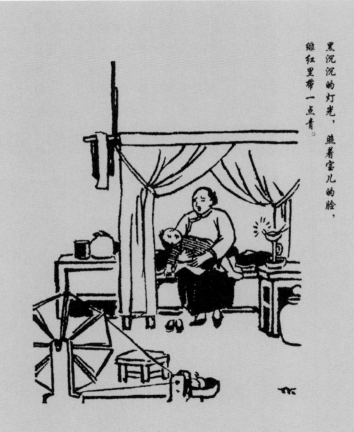

黑沉沉的灯光，照着宝儿的脸，

绯红里带一点青。

可憐的單四嫂子

我們小時候，時常圍着爸爸，聽他講故事。有時候他不是編造故事，而是讀故事給我們聽。讀得最多的是魯迅的《吶喊》，有幾篇我們已經聽得耳熟能詳，《明天》就是其中之一。

單四嫂子和他三歲的寶兒，孤兒寡母兩人靠着寡母紡紗度日。寶兒病了，病得很重。"黑沉沉的燈光，照着寶兒的臉，緋紅裡帶一點青。"單四嫂子心裡想：神籤已求過，願心已許過，單方也吃過了，可是都無效。最後她才想到去看醫生何小仙，但已經晚了，吃藥無效，寶兒終於死了。對門黃九媽過來，幫她安排下一天的喪事。這一夜，單四嫂子坐在牀沿上哭。她但願這不過是一個夢，明天，寶兒醒來，叫一聲"媽"，跳着出去玩了。然而，一切卻是事實。下一天，在黃九媽的指揮下，大家七手八腳把喪事辦完，同時也把單四嫂子微薄的積蓄統統用光。

我讀這篇小說時，心裡總感到鬱鬱。我擔心單四嫂子今後的生活怎麼過。我想，如果她有個好鄰居，不時地來安慰她倒也罷了；但她的貼鄰是咸亨酒店，那裡的常客是兩個酒肉朋友——紅鼻子老拱和藍皮阿五，他倆不懷好心，一直在打單四嫂子的主意呢！

可憐的單四嫂子！

（寶）

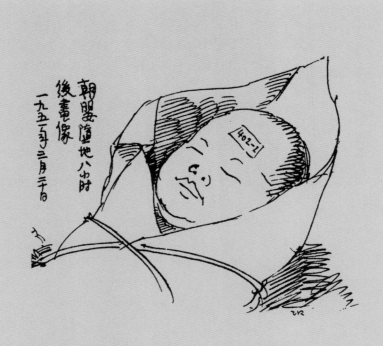

女兒楊朝嬰

我生有一女一子，楊朝嬰便是我的女兒。當時號召向蘇聯老大哥學習，提倡多生子女，當"光榮媽媽"。我結婚較晚，婚後不想多生，有了一雙子女便適可而止，勉強符合現今提倡"晚婚"和"計劃生育"。

朝嬰是天快亮時墮地的。下午，父親來醫院看我和剛剛出生的外孫女。當時他從身邊掏出紙、筆，就在病房裡為小毛頭作了這幅速寫畫。朝嬰的名字是我父親取的，因為她出生那一天是農曆二月十一日，"花朝"的前一天，她迎來了"花朝"，所以取名"朝嬰"，同時也寓有"朝氣蓬勃的嬰兒"之意。醫院為防止同時降生的嬰兒搞錯，孩子一出世就在其額上貼一小塊膠布，402是病房號碼，1是牀位號碼。

當時孩子剛出生，還來不及拍照。但是有這幅畫像，比照片更有意義。這幅珍貴的畫像至今還保存在我的照相簿裡。

（寶）

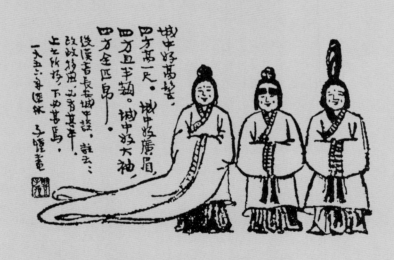

城中好高髻，四方高一尺。城中好廣眉，四方且半額。城中好大袖，四方全匹帛——

後漢書長安城中謠，諷云：改政復用，上之所好，下必甚焉。

一九五六年暮秋 子愷畫

埋下了禍根

"城中好高髻，四方高一尺。城中好廣眉，四方且半額。城中好大袖，四方全匹帛。" 在這幾句話旁邊，爸爸畫了三個奇形怪狀的女人：一個梳着高髻，一個畫着寬闊的眉毛，一個拖着很大的袖子。在題字後邊，又加寫了幾行小字："後漢書長安城中談。注云：改政移風，必有其本。上之所好，下必甚焉。"

爸爸畫這幅畫，旨在諷刺社會上某些人變本加厲的做法。然而這幅畫於 1956 年 11 月 25 日發表在《新聞日報》上以後，卻埋下了禍根。1966 年所謂的"文化大革命"開始後，這幅畫便被批判為毒畫，說它"借古諷今"，"惡毒攻擊黨的領導和各項方針政策"。

難道變本加厲地盲目執行也是黨的方針政策嗎？難道浮誇風是好的嗎？在那個年頭，即使乖乖地順從一切，畫上幾幅歌頌的畫，造反派也還可以說你是影射，更何況"明目張膽"地進行批評呢！從此以後，爸爸灰心喪氣，但又閒不住，便開始用更多的時間從事"危險性"較小的翻譯工作了。

(吟)

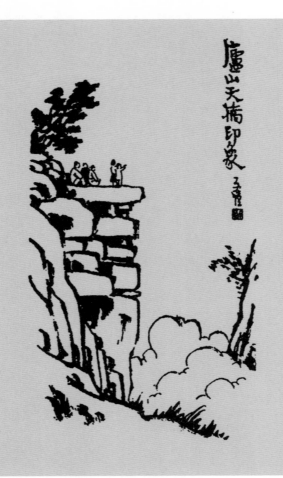

爸爸略感不快

1956 年，爸爸、媽媽、我、弟弟和我的外甥宋菲君，五人去遊廬山。有一天，爸爸看到天橋的照片，遊興勃發，我們就到天橋去玩。到了那裡，只見一個斷崖，沒看見橋。而照片上明明有兩個斷崖相對，一邊的斷崖伸出一根大石條來，離另一邊的斷崖只有數尺，彷彿一腳可以跨過似的。實景中卻並沒有這塊石條。爸爸想，大概那石條（即天橋）如今已經跌落了。我們在斷崖上玩了一會，就回去了。吃晚餐時，爸爸向人探問這橋何時跌落，那人回答說，本來就沒有橋，那照片是從某種角度望去所見的光景。爸爸恍然大悟，回想起來，離開我們所登的斷崖數十丈的地方的確有一根不很大的石條伸出在空中。照相鏡頭放在石條附近適當的地方，透視法就把石條和斷崖之間的距離取消，拍下來的就像一座有缺口的天橋。

爸爸說：“我略感不快，彷彿上了資本主義社會的商業廣告的當。”爸爸又說：“然而就照相術而論，我不能說它虛偽，只是‘太’巧妙了些。”

明明沒有橋，為什麼要叫“天橋”！

（吟）

剝鎖名韁

個人主義者的桎梏

子愷畫

利鎖名繮，是個人主義的桎梏，這句話一點也不假。人生在世，只要工作踏實，生活不奢華，不求名利，就沒有多大煩惱。如果今天想升官，明天想發財，可是又偏偏遇到種種障礙，那時煩惱就多啦！個人主義越是擴張，名利的慾望越是大，人的煩惱也就越多。

爸爸的一生，淡泊名利。可是他孜孜不倦的努力招來了名，名一來，煩惱也還是增多了。不過，這種煩惱不同於追名逐利的煩惱。追名逐利不成，就要失望，悲傷。爸爸的煩惱，只是應酬的煩惱。

我要向爸爸學習的，首先應當是他的淡泊名利，我要努力做到，不被利鎖名繮所束縛。

（吟）

要學習淡泊名利

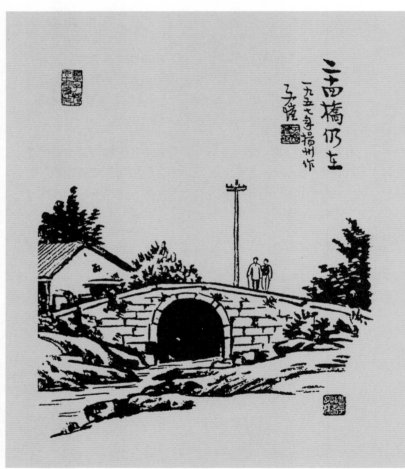

揚州訪古

1957年暮春的某一天，爸爸教我弟弟讀南宋詞人姜白石（姜夔）的《揚州慢》：「淮左名都，竹西佳處，解鞍少駐初程。過春風十里，盡薺麥青青。自胡馬、窺江去後，廢池喬木，猶厭言兵。漸黃昏、清角吹寒，都在空城。 杜郎俊賞，算而今、重到須驚。縱豆蔻詞工，青樓夢好，難賦深情。二十四橋仍在，波心蕩、冷月無聲。念橋邊紅藥，年年知為誰生？」

讀了之後，爸爸不覺懷念起煙花三月、十里春風的揚州來，馬上叫弟弟去買來三張火車票，帶我和弟弟到揚州去訪古了。

到了揚州，第二天就去探訪姜白石詞中提到的二十四橋。東問西問，好不容易才來到一座小橋邊，據說那就是二十四橋。反正爸爸也不是專業的考古家，不必多加考證，馬上就陶醉在「二十四橋仍在」的句中了。回到上海後，就畫了這幅畫，用作隨筆《揚州夢》的插圖。

其實那時正好是反「右」鬥爭開始，爸爸對政治活動實在毫無興趣，於此可見一斑。

(吟)

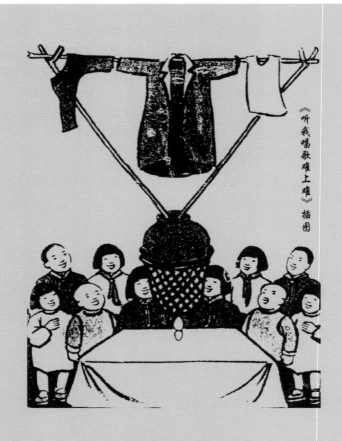

《听我唱歌难上难》插图

"豐子愷……把矛頭直接指向我們心中最紅最紅的紅太陽毛主席，瘋狂叫囂什麼'西方出了個綠太陽……。'"——這是"文革"時期"造反派"對爸爸的批判。

咦！怎麼回事？爸爸再糊塗，也不至於把紅太陽說成綠太陽啊！爸爸說，大字報上指的就是那本《聽我唱歌難上難》。哦，原來如此！

1957年，北京的中國少年兒童出版社出版了一本《聽我唱歌難上難》，是由出版社提供文字、請爸爸畫插圖的學前兒童讀物。為了教幼兒識別正誤，一頁是正確的，一頁是錯誤的。例如，一頁是"東方出了個紅太陽，爸爸抱我去買糖。"另一頁是"西方出了個綠太陽，我抱爸爸去買糖。"爸爸就是為這文字配插圖，何罪之有？

可是，不明真相的群眾看了大字報，還真有點將信將疑呢，他們問我："別的畫受批判，我們一看就知道是牽強附會，甚至無中生有。唯獨'綠太陽'，不知究竟是怎麼回事？"我一一為他們解釋，他們才恍然大悟。

在1957年時，我們只知道唱"東方紅，太陽升，中國出了個毛澤東"，卻從未聽見過"心中最紅最紅的紅太陽"。那是"文革"的產物。"造反派"竟倒填日期，大批特批，豈非千古奇冤！

千古奇冤

（吟）

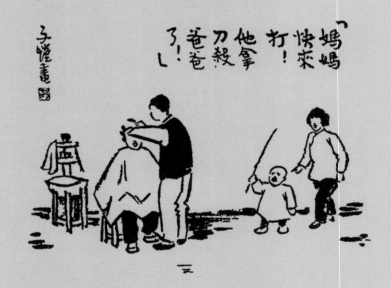

去打「拿刀殺爸爸」的人

父親在隨筆《華瞻的日記》中，用三歲華瞻的口吻，寫出了這個三歲幼兒對日常生活中的現象所感到的疑惑與恐怖。他看見爸爸身上披了一塊大白布，讓一個陌生人用小刀割爸爸的頭頸，又割爸爸的耳朵，最後用拳頭打爸爸的背。他急壞了，想叫媽媽拿棒去打那陌生人，但又不敢說，因為他覺得大人是不會聽他的話的。

今天，這怪現象又出現了，這下他再也忍不住了，先把媽媽叫來，自己鼓起勇氣，拿了一根棒邊哭邊跑，去打這個拿刀殺爸爸的人。媽媽笑着跟在後面，以便及時阻擋他，並把他抱在懷裡好好講道理給他聽。

（寶）

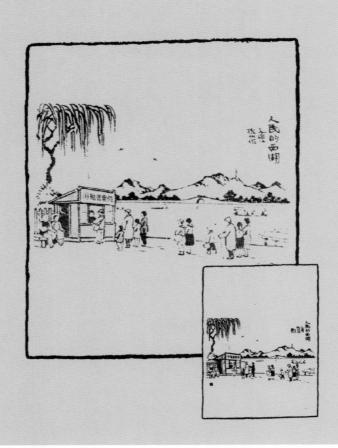

爸爸進入知命之年以後，很少畫寫生畫。原因之一，據他說是戴了老花眼鏡後，一會兒看近一會兒看遠不方便。這幅畫是他不多的寫生畫之一。

1958年，我陪爸爸來到杭州，住在湖濱一家旅館的二樓。從樓上望下去，湖邊的行人一目了然。爸爸畫興勃發，就拿了紙筆，在樓上寫起生來。後來他給這幅畫加了一個題目："人民的西湖"。又寫了一篇文章《西湖春遊》，把這畫作為插圖，發表在1958年《旅行家》雜誌第4期上。

到1963年，上海人民美術出版社要出版爸爸的畫冊，這幅畫也被收集在裡面，還加上了色彩。

（吟）

難得的寫生畫

最耐寒的黄花
獻給最堅強的
英雄 豐子愷

截止四川省
藝術殘廢軍人演出隊
一九五八年菊秋
豐子愷畫

<div style="float:left">最堅強的英雄</div>

1958 年，四川省革命殘廢軍人演出隊來到上海。爸爸前往火車站歡迎。事後他寫了一篇文章，於 11 月 20 日發表在《文匯報》上，題目叫《勝讀十年書》。文中說："……這是世界上最可感謝的人，因為他們為了保護我們的安全幸福，不惜犧牲了自己的肢體；這是世界上最可欽佩的人，因為他們受了敵人的傷害，還用殘廢的身體來為社會主義建設服務。"有一位女英雄伏在另一人的背上，爸爸和她握手時，她說了一句話，表示老人家也來歡迎，過意不去。爸爸在文中說："我想回答她：'倘使沒有你捍衛祖國，我這副老骨恐怕早已委諸溝壑，今天輪不到來歡迎了。'……兩行熱淚奪眶而出。"他又說："我今天不是來歡迎，是來上課……上這一堂課，勝讀十年書！"

隨後，爸爸就畫了這幅畫：《最耐寒的黃花，獻給最堅強的英雄》。

(吟)

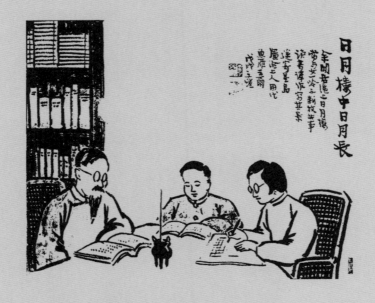

父子女共讀圖

我們在上海，住過好幾個地方。住在福州路時，由於環境雜亂，我和爸爸相繼患了肺結核。1954 年，我家遷居到陝西南路，雖然環境大大改善，可能是由於傳染的關係，弟弟檢查出來也患了肺結核，先後休學兩年。我也於 1958 年舊病復發。這樣，我們姐弟二人有幸一起在家裡陪伴了爸爸一段時期。爸爸趁這時候教我們讀點書，和我一起搞點翻譯。

爸爸和新加坡的廣洽法師通信時，談起了這情況。廣洽法師請爸爸畫一張父、子、女共讀圖。爸爸應囑畫了這幅畫，並以居室"日月樓"為名，題為《日月樓中日月長》，畫好後寄往新加坡。後來這幅畫收進了新加坡出版的畫冊裡。

幸虧廣洽法師萌了這個念頭，1958 年父、子、女共讀的情景才得以通過爸爸的手筆保留下來。畫中的三個人還都有點像呢！

(吟)

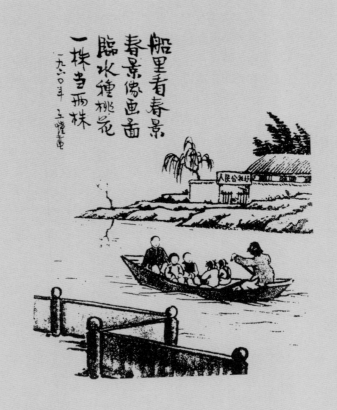

船里看春景
春景像画面
臨水種桃花
一株当兩株

一九六〇年 三弟書

虧他們想得出

《船裡看春景，春景像畫圖。臨水種桃花，一株當兩株》。這是爸爸於 1961 年畫的一幅風景畫，應該沒有問題吧。可是就因為畫中院子的門額上寫了"人民公社好"的標語，到"文革"時，就出了大問題了。問題出在哪裡，恐怕年輕的讀者猜也猜不到。"造反派"說："豐子愷誣衊人民公社的光輝景象就像坐在船裡看春景，只不過像圖畫一樣，是虛假的。此外又把具有無限強大生命力的人民公社比喻為輕薄、短命的桃花，諷刺人民公社是'鏡中之花'，'水中之月'，就像臨水種的桃花一樣一株當兩株罷了，是浮誇的，一沖就會垮的。"虧他們想得出！於是下結論說："豐子愷明目張膽地公開咒罵人民公社，其反黨反社會主義的反革命猙獰面目不是昭然若揭了嗎？"

在那個年代，無論什麼畫，都可以被誣衊為反黨反社會主義。欲加之罪，何患無詞！

（吟）

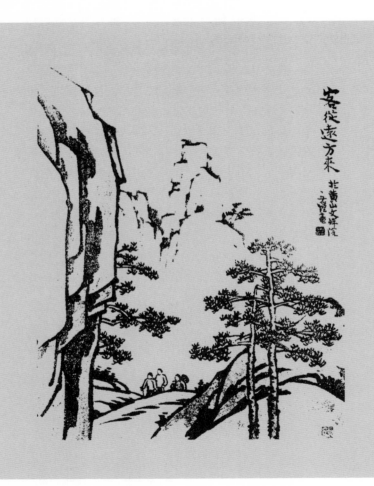

1961 年我陪父母上黃山。當時的黃山怎能和現在相比！
現在，黃山上到處都是人；當時，人少得出奇。記得有
一次我們到西海去，走着走着，覺得熱起來，便把毛衣
脫下。陪行的人對我們說，可以把毛衣就地放在路邊，
回來時再拿，不會有人拿走的，因為除了我們以外沒有
別的遊客。我們聽他的話，就地放下了毛衣。等我們玩
好了回來，毛衣果然還在原處！我想，現在的黃山再也
不可能這樣了吧！

黃山的風景，當時給我印象最深的是玉屏樓。爸爸這幅
畫，畫的就是上玉屏樓時的情景。那兒的風景實在令人神
往。可是，後來我再次、三次上黃山時，感覺就大不一
樣了。最初的那一次是從前山步行上去，風景越來越好。
到蓬萊三島，登玉屏樓時，給人的感覺簡直好像進入了仙
境。可是我第二次、第三次登黃山時，是從後山坐纜車
上去，翻過蓮花溝來到玉屏樓的。那感覺就大不一樣了。
主要是因為已經看了很多好風景，就不像從前山步行而上
那樣有漸入佳境之感；其次當然是因為人山人海！

爸爸從黃山回來，畫了好幾幅畫，《客從遠方來》就是
其中的一幅。

漸入佳境

(吟)

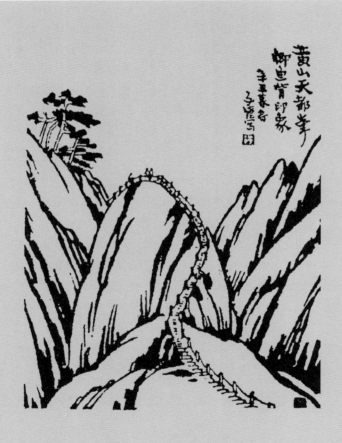

「不讓豐一吟」

1961 年我陪父母登黃山時，在文殊院遇雨。天放晴後，我決定登險峰天都。爸爸一定要和我一起去。我怕他吃不消，他說可以慢慢爬。登天都峰的石級又高又陡，看了也害怕。可爸爸"用四條'腿'走路"，居然登了上去。豈知山上復有山。最後來到"鯽魚背"，雖然兩旁有鐵鏈可扶，但當時大霧迷漫，望下去只見一片石壁，下面肯定就是深淵了。我們抖着雙腿走了過去，終於爬到頂上。

爸爸以此自豪，我也覺得他很了不起。回到宿處，爸爸躺在牀上，興猶未盡，作了一首詩，其中最後兩句原來是："掀髯上天都，不讓豐一吟。"我聽了叫起來："不行不行，不要提我！"爸爸見我執意不同意，便改為："掀髯上天都，不讓少年人。"

這首詩和《上天都》這篇文章於 1961 年發表在北京的《江山多嬌》雜誌上。

（吟）

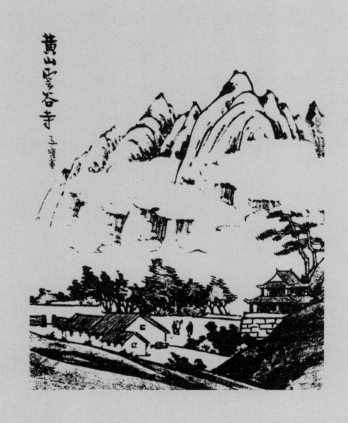

1961 年我陪爸爸媽媽登黃山時，是從前山步行上去，從
後山步行下來的。當我們來到後山的半山叫雲谷寺的地
方時，爸爸感到很特別。用他在《黃山印象》一文中的
話來說：「雲谷寺位在較低的山谷中，開門見山，而這
山高得很，……因此我看山必須仰起頭來。……仰起頭
來看山是正常的，而低下頭去看山是異常的。我一到雲
谷寺就發生一種特殊的感覺，便是因為在好幾天異常之
後突然恢復正常的原故。」

當時的雲谷寺和現在大不一樣。我們的宿處是三開間舊
式樓房。我們住在樓下左右兩間，中間一間作客堂，廊
下可以隨意躺臥，品茗看山。爸爸很喜歡雲谷寺，認為
這裡好像人家家裡，有親切溫暖之感和自然之趣。

如今的雲谷寺已經大變樣。如今的遊覽區，住宿處都是
鴿子籠式的賓館。不過，好像已經有人注意到這點，漸
漸有以田園風味來招徠遊客的了。

（吟）

仰起頭來看山是正常的

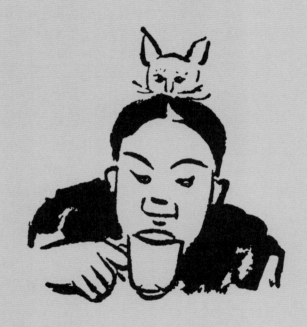

《阿咪》插图

貓伯伯無禮了

爸爸於 1962 年寫了一篇文章叫《阿咪》，寫的是我家養的小阿咪和早先養的黃貓。我們稱黃貓為“貓伯伯”，因為我們家鄉稱特殊而引人注目的人物為“伯伯”，如“鬼伯伯”、“賊伯伯”。我家的黃貓確是特殊而引人注目的。

這篇文章裡原來還舉了“皇帝伯伯”為例。但發表在《上海文學》時，編者刪掉了“皇帝伯伯”這一句。等到所謂的“文化大革命”一開始，“造反派”瞭解到這一情況，大字報上馬上就對這篇文章進行批判，說“皇帝伯伯”是作者影射毛主席。以後的事自然就不必再提了。

貓伯伯確實很可愛。有一回，我家來了一位客人，貓伯伯竟然爬上他的背，蹲在他的後頸上。客人的天官賜福的面孔上，露出一個威風凜凜的貓頭，煞是有趣。過後，爸爸就畫了這幅畫，又拿它來作為文章《阿咪》的插圖。

爸爸為這篇文章和這幅畫吃足了苦頭，不久患肺癌病逝，而這幅畫卻永遠留在人間。如今的人可能已很難相信，為了這樣有趣的一幅畫，爸爸竟然會遭到批鬥！

(吟)

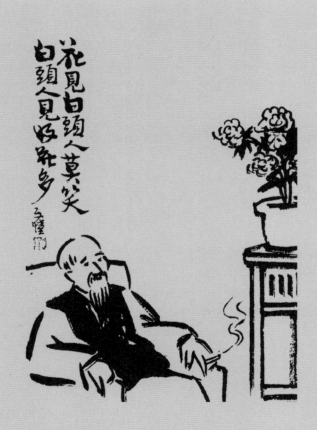

"花見白頭人莫笑，白頭人見好花多。" 這是宋朝邵雍
《南園賞花》中的句子。這幅畫是爸爸在 1962 年畫的。
那時爸爸已經六十五歲了。他經歷了艱難困苦的抗日戰
爭時期，頭髮也急白了。畫中人的樣子很像他自己。

爸爸喜歡用擬人化的觀點來看待一切無生物。例如一把
茶壺的嘴如果背向着茶杯，他就會覺得不舒服，要扳它
轉來，形成妥帖的局面。

花總是美的，好像永遠在微笑。但是當自己歎息年華易
逝時，就要嗔怪那美麗的花兒是不是在訕笑自己的白髮。
於是便進行反擊："你別笑我頭髮白了，我這個白頭翁
見過的好花多着呢，你有什麼了不起！"哈哈！跟花吃
醋！

(吟)

跟花吃醋！

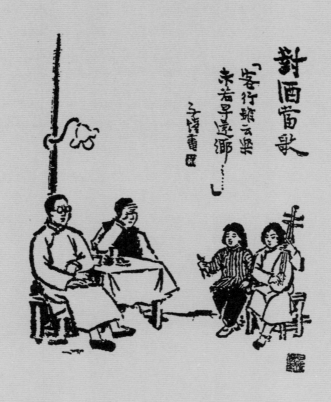

我們家鄉俗話說得好："金窠銀窠，不抵屋裡草窠。""出門一里，不如屋裡。"更何況長年在外作客！

1962 年，爸爸在香港《新晚報》上發表了這幅《對酒當歌》。畫中的女子唱的是"客行雖云樂，未若早還鄉。"座中的兩位聽客，正是長年在港澳台作客的（當時港澳尚未回歸），聽着聽着，其中一人不覺抹起眼淚來。我實在同情他們，因為我的鄉土觀念很重。看到有人千方百計想出境，我往往開玩笑說：貼我多少多少錢，我也不願意離開故土。所以我很同情畫中擦眼淚的人。不過，現在可好了。香港澳門已經回歸，台灣回到祖國懷抱來的日子也已經不遠了。

（吟）

未若早還鄉

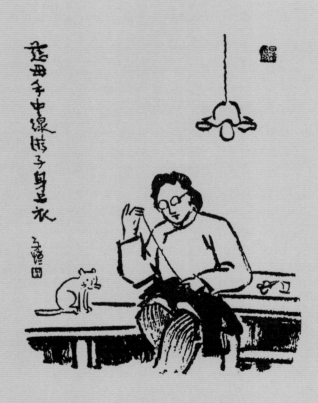

遊子吟

慈母手中線，遊子身上衣。
臨行密密縫，意恐遲遲歸。
誰言寸草心，報得三春暉。

這首五言詩，是唐朝詩人孟郊寫的《遊子吟》。此畫曾載 1962 年 9 月 6 日香港《新晚報》。當時父親作這幅畫，意在引起境外遊子的思鄉之心。

天快要變冷，遊子孤單一人在外，乏人照顧。寄一件厚一點的衣服去，天涼了可以穿上。一針針，一線線，都體現了慈母的愛子之心。遊子穿上此衣，哪能不思鄉，哪能不懷念故鄉的慈母！

早在 19 世紀 20 年代初期，父親在浙江白馬湖（屬上虞市）春暉中學任教時，曾為《遊子吟》配曲，後來，它就成為春暉中學早期的校歌。

（寶）

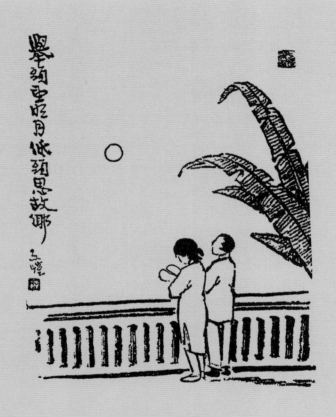

李白的《靜夜思》——牀前明月光，疑是地上霜。舉頭望明月，低頭思故鄉——是一首人盡皆知的五言絕句。

這幅畫發表在 1962 年 9 月 13 日香港的《新晚報》上。父親當時畫過一批畫，意在對境外僑胞"曉之以理，動之以情"，打動他們的鄉思。

畫中一男一女，男的"舉頭望明月"，女的"低頭思故鄉"。其實，思鄉之心不自今日始。遊子在外，哪有不思鄉的。住在生活習慣迥異的他鄉，與高鼻子、藍眼睛日夜相處，總不像住在生我養我的故鄉那麼自由自在，思鄉之心定會油然而生。

"人有悲歡離合，月有陰晴圓缺"。對着這滾滾圓的滿月，怎麼不叫人想起家鄉的高堂！很可能還有寄養在二老身邊的寶貝兒郎，他日日夜夜地牽動着異鄉父母的愛子之心。

（寶）

人有悲歡離合

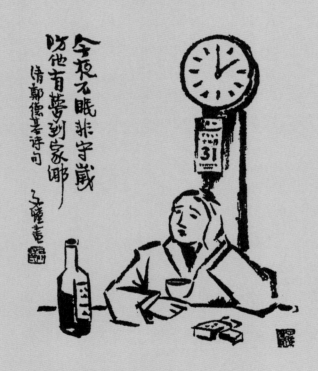

守歲

小時候,我家每逢過年,總要守歲,不到 12 點鐘不睡覺。守歲,意思就是守住我的年齡,不讓自己長大。其實,人還是要長大的。

守歲時,大人喝酒,小孩玩遊戲,吃東西。第二天可以睡一個懶覺。

這幅畫裡的人在除夕那天到半夜兩點鐘還不睡覺。但他不是為了守歲,而是防止入睡以後做夢會夢見家鄉。

他家鄉在哪兒呢?在大陸。

原來他是台灣人。這幅畫是爸爸應香港《新晚報》的要求而畫的。編者向他約稿時說,要他以漫畫的形式向台灣進行宣傳。爸爸就畫了這幅《今夜不眠非守歲,防他有夢到家鄉》,用以引起台灣同胞思鄉之情。

(吟)

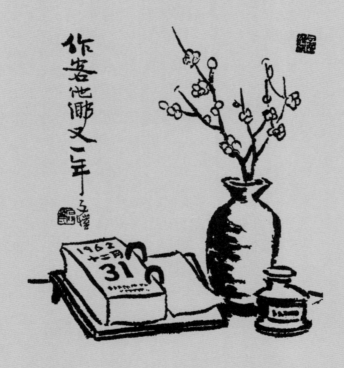

寒梅着花未？

一看就知道，這幅畫作於 1962 年末。所謂"作客他鄉"，指的是當時尚未回歸的港澳同胞和如今還沒有回到祖國懷抱的台灣同胞。他們翻到日曆上的最後一天，總不免會有一番感慨：咳，一年又過完了。什麼時候才能回到大陸的故鄉去！

自古以來，騷人墨客都有懷鄉的作品傳世。"君自故鄉來，應知故鄉事。來日綺窗前，寒梅着花未？"（唐朝王維的《雜詩》）懷念故鄉，連故鄉窗前的梅花都要問問。畫中的主人想必也如此。他在瓶中插一枝梅花，恐怕就是因為懷念故鄉窗前的寒梅吧！

（吟）

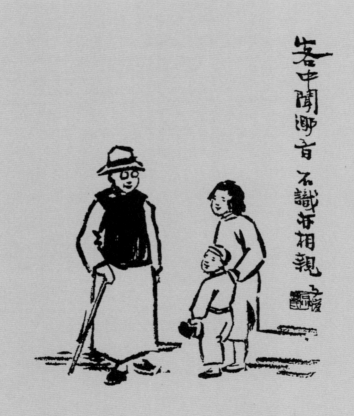

可親的鄉音

"客中聞鄉音，不識亦相親。"我看到這幅畫，頗有同感，不禁發出會心的微笑。

我出生在浙江省石門鎮上。石門鎮現在屬於桐鄉市，從上海坐長途車兩個多小時可到。如果走高速公路，一個多小時就夠了。我對故鄉很懷念，一年四季，總要去上四回，有時還不止。

我懷念故鄉，首先是因為那裡有我的親戚——我小姑媽遺留下的第二代、第三代，其次就是喜歡聽聽鄉音。那裡的人講的話和我完全一樣，有時我聽見一個講石門話的女聲，以為總是我表妹。其實那裡的人講的都是石門話，只能靠音色來辨別。起初我感到很新奇，好像周圍有許多克隆出來的表妹。後來才漸漸習慣了，於是感到很親切。我自己在故鄉講話也很自由，可以不假思索，不必費勁地學說上海話、普通話。

有一次我在上海的公交車上聽到有兩個人在互相說石門話，我頓時有"他鄉遇故知"的感覺，竟然情不自禁地走過去和他們搭腔，像熟朋友一樣。所以看了這幅畫，確實很有同感。

(吟)

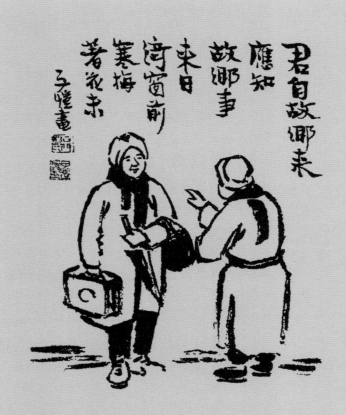

"君自故鄉來,應知故鄉事。來日綺窗前,寒梅着花未?" 這是唐朝詩人王維的《雜詩》。

人們對故鄉大都很留戀。離開故鄉以後,還會念念不忘故鄉的事。畫中的人知道從故鄉來了人,連窗前的寒梅有沒有開花也要問問,可謂風雅之至!

我現在住在上海,也常常關心家鄉的事。譬如,什麼時候開始養蠶了,什麼時候"蠶罷"了,什麼時候搶收搶種了,什麼時候採菊花了。我就選在農閒的時候去探親訪友。

不過,我要打聽這些情況,不必等故鄉來人。我只要打個電話,馬上就知道了。我們故鄉家家戶戶都已裝上電話,通消息方便極了。

(吟)

關心故鄉的一切

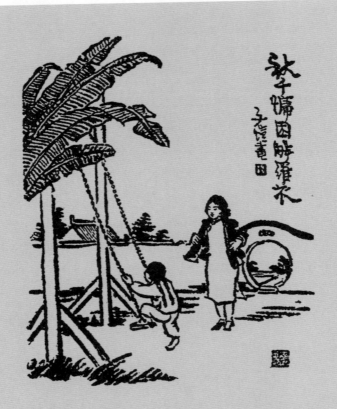

這是宋朝歐陽修《阮郎歸》一詞中的句子。全詞為：

南園春半踏青時，風和聞馬嘶。青梅如豆柳如眉，日長蝴蝶飛。　花露重，草煙低，人家簾幕垂。秋千慵困解羅衣，畫堂雙燕飛。

歐陽修這首詞，曾由李叔同（後來的弘一法師）選曲配詞，譜成一首歌（見 1990 年上海音樂出版社出版的《李叔同——弘一法師歌曲全集》）。這首歌我至今還會唱。

爸爸畫裡有秋千，故鄉老家也有秋千：早年平屋的後院裡，設有一副秋千架；平屋拆去，改造成樓房緣緣堂時，院裡除了秋千架外，又設置了滑梯和蹺蹺板，供我們幾個孩子戲耍。抗日戰爭中緣緣堂焚毀，1985 年在原址重建時，也特地在後院造了一副秋千架。

（寶）

緣緣堂也有秋千

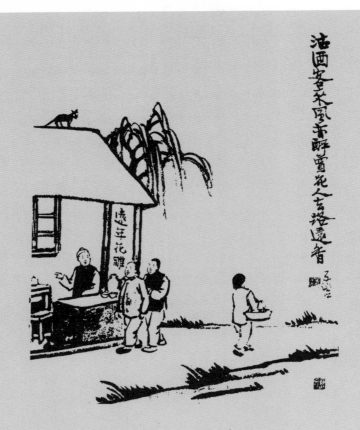

被「造反派」說中了

"沽酒客來風亦醉，賣花人去路還香"。爸爸在 1971 年（"文革"中）畫這幅畫，只是因為他喜歡這兩句詩。可是這幅畫落到了"造反派"手裡，他們就"從豆腐裡找骨頭"，硬說這個"花"字其實是指"畫"，說"賣花人去"表示雖然"我畫家豐子愷被打倒了"，但還是香的。爸爸聽了，哭笑不得。但因為那時已經是"文革"後期，爸爸對"造反派"那一套已經司空見慣、習以為常了，所以也沒當一回事。

其實，他們的亂扣帽子的批判倒說中了事實。就在爸爸受批鬥的同時，有人喜歡他的字，就偷偷揭下他寫的思想彙報的大字報私藏起來；有人公然到我們家裡來向他要畫，還有人在他被迫遊街時跟着他走，悄悄地對他說："豐先生，我是很崇拜你的！"

1975 年爸爸含冤離開了人世，這位"賣畫人"真的"去"了，他的畫卻越來越香了！

（吟）

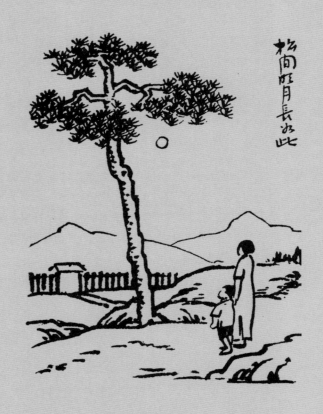

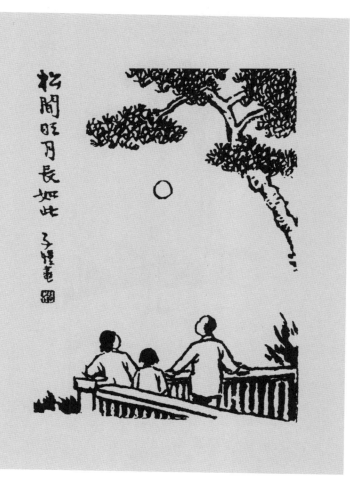

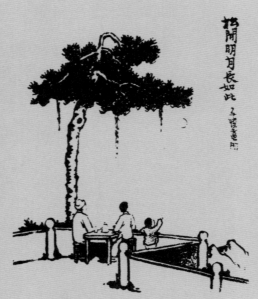

推開明月長如此 子愷畫此

明月松間照
天倫物我均
梅茲一幅畫
感君三代情

余愛王維先生送生畫當如
一幅月光美景外遠物一所有
之長川十呈兒孫之半信畫此
為外孫如子作者余憶州憶自言
昔蘇追念己石報之年雪沒蒼茫之
遠趨濤沙字緒之 甲戌秋 程如畫

正當我要為這幅畫配文字時，傳來了趙樸初老先生逝世的噩耗。我馬上想起了有關這幅畫的一件事。

那是 1981 年初冬，我陪新加坡高僧（我的歸依師）廣洽法師來到北京，趙樸初老先生來訪問洽師。談到我父親時，廣洽法師問趙樸老有沒有我父親的畫，趙樸老說他很喜歡我父親的作品，但自己沒有收藏。洽師就轉身對我說："趙樸老是你爸爸的好朋友，你應該送他一幅。"我連連點頭。回到家裡，由於自己所藏本來就不多的畫在"文革"中都被美校學生抄走了，便商之於女兒（爸爸在"文革"中畫過一套"敝帚自珍"給她）。女兒慨然應允，就拿出這幅畫，由我寄了過去。

趙樸老收到後很高興，馬上寫了一首詩："明月松間照，天倫物我均。撫茲一幅畫，感君三代情。"並告訴我說，借看三年後原物歸還。果然，三年以後，他託明暘法師回滬之便把畫帶回給我，而且畫已裱好，連那首詩也裱在一起了。

如今這幅帶詩的畫一直由我女兒珍藏着。

（吟）

賺回了趙樸老的題詞

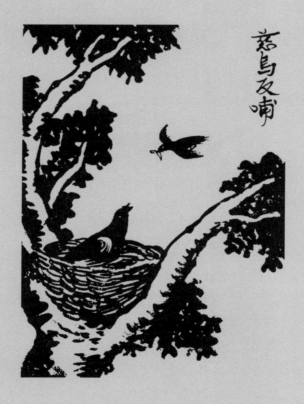

應該向烏鴉學習

人們都認為烏鴉象徵倒霉，喜鵲象徵吉祥。其實這是不公平的，烏鴉是一種孝順的鳥。我們小時候，爸爸教我們唱一首歌，歌詞如下：

"烏鴉烏鴉對我叫，烏鴉真正孝。烏鴉老了不能飛，對着小鴉啼。小鴉朝朝打食歸，打食歸來先餵母。母親從前餵過吾。"

在《護生畫集》裡，爸爸就畫過這幅《慈烏反哺》，給我留下了很深的印象。我們小時候所受的教育，就是要孝順父母，尊敬師長。到"文革"期間，一切都被顛倒過來，動不動就講造反。我們實在接受不了，還以為是自己落後於時代了呢。幸虧現在撥亂反正。"孝順父母，尊敬師長"又在大力提倡了。可是，十年樹木，百年樹人。"文革"的歪風邪氣，還有殘餘影響，人的素質還有待提高。報上常見虐待父母的事，看到這些，我都想，這種人啊，應該好好向烏鴉學習才是啊！

（吟）

後記

我和大姐豐陳寶合編的爸爸的畫自從問世以來，一直想聽聽讀者的意見。但多讚頌之語，那是讚頌爸爸的畫；對於我們的解釋文字，卻很難聽到意見。總是我們徵求意見不夠誠懇、廣泛吧！

總算有了一條寶貴意見，那就是針對我撰寫的一段文字。一首《浣溪沙》是楊椒山所作，另二首是爸爸仿作。在提到楊椒山時，我寫了一句"楊椒山，不知何許人"。意見就來了。

提意見的是爸爸的讀者，甘肅的陳芝靈老先生。他來信把有關楊椒山的詳細資料告訴了我。

楊椒山名楊繼盛（1516 年—1555 年），字仲芳，號椒山，河北徐水容城鎮人，是明朝嘉靖二十六年（公元 1547 年）的進士。授南京吏部主事，後改兵部員外郎。因諫劾嚴嵩黨徒仇鸞開馬市，被遠

貶狄道（今甘肅臨洮）任典吏。到任僅半年，仇案落實被黜，楊又起用，改調他地。調任後，連升四次，直至官復原職。但他素志不改，又以"十大罪"奏劾奸相嚴嵩，被執入獄。嘉請三十四年被殺害於北京西郊，年僅四十。穆宗繼位後，予以平反，追諡為"忠愍"。有《楊忠愍集》傳世。

臨洮是陳芝靈老先生的家鄉，所以他知道得很詳細。據說楊椒山雖然只在臨洮待了半年，卻做了許多好事，功績卓著。調離之日，數千人沿途哭泣跪送。

對於這樣一位勤政愛民、剛正不阿的先賢，我竟以"不知何許人"輕描淡寫地一筆帶過，而沒有努力去查一查史料，可謂粗心之至。

為此，特將此事寫在後記中。並熱忱徵求讀者對此書文字的意見，以求改進。謝謝！

豐一吟

責任編輯	陳麗菲　羅冰英　李斌	
封面設計	吳冠曼	
版式設計	鍾文君	

書　　名	爸爸的畫 ❸
繪　　畫	豐子愷
著　　者	豐陳寶　豐一吟
出　　版	三聯書店（香港）有限公司
	香港北角英皇道 499 號北角工業大廈 20 樓
	Joint Publishing (H.K.) Co., Ltd.
	20/F., North Point Industrial Building,
	499 King's Road, North Point, Hong Kong
香港發行	香港聯合書刊物流有限公司
	香港新界荃灣德士古道 220-248 號 16 樓
印　　刷	美雅印刷製本有限公司
	香港九龍觀塘榮業街 6 號 4 樓 A 室
版　　次	2012 年 2 月香港第一版第一次印刷
	2021 年 4 月香港第二版第一次印刷
規　　格	大 32 開（140 × 184 mm）284 面
國際書號	ISBN 978-962-04-4796-9（套裝）

© 2012, 2021 Joint Publishing (H.K.) Co., Ltd.

Published & Printed in Hong Kong